一條繩子・變化無窮

讓生活更精采的
實用繩結手冊

絕對實用＆日常必備

全圖解‧一看就會的繩結技法

前言

拴住小船的「單套結（繩結之王）」、拴馬的「韁繩結」……熟練的繩結技巧，在過去是讓生活更方便的必備技術。如今，因為各種便利的工具不斷面世，使用繩索的機會變得比較少，從前每個人都會的打結方法，現在好像愈來愈少人懂了。

話雖如此，如果學會繩結的使用方法，在日常生活中有很多情況卻是可以派上用場的。舉例來說，在屋裡綁上晾衣服用的粗繩、露營時搭帳篷、在花園或菜圃裡搭支架或防寒紗網等。此外，在無法預料的地震或災害等緊急時刻，熟悉繩結說不定也能救人一命。

本書介紹了非常多的繩結用法與打法，包括如何打結、捆綁、解開等，不管是打包報紙、捆綁庭園裡剪下來的樹枝，或是將愛犬暫拴在某個地方等，讓種種常見的日常事務更加方便，甚至在戶外活動也能派上用場。延續前人發明的技術，進而讓生活更加豐富，就是一種幸福。

＊本書係重新編輯整理《在日常生活派上用場！打結、捆綁、解開》（主婦の友社）一書中的內容，更方便讀者閱讀使用。

【目錄】

Part 1

便利日常生活的繩結

❶ 將接頭端的線路作出繩圈，放在隨身聽的背面，以手指壓住。

簡單收納耳機線

❷

直接將耳機線纏繞在隨身聽上。

❸ 將耳機端的線路對摺穿過一開始作出的繩圈。

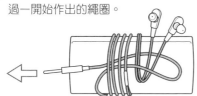

拉緊接頭端的線路就完成了。

●解開
只要拉一下耳機端就可以解開。

隨身聽的耳機線容易纏繞亂捲，或經常在包包裡找不到。學會方便解開的繩結，事情就簡單多了。

繩子或電線

收納或隨身攜帶鞋帶、粗繩時，這樣做就能收得整整齊齊。

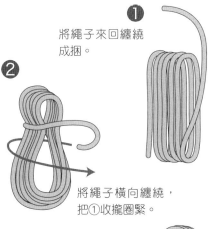

❶
將繩子來回纏繞成捆。

❷
將繩子橫向纏繞，把①收攏圈緊。

❸
將繩尾穿過下方的繩圈。

❹
為了避免鬆脫，請握緊橫捲的部分，再將中間成捆的部分往上拉扯，橫捲的部分則往下滑動。

❺
繩尾固定好就完成了。

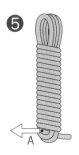

●解開
將A的部分拉出，拉出繩尾就可以解開。

A

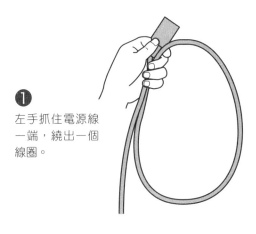

❶

左手抓住電源線一端，繞出一個線圈。

❷

從左手抓住的地方開始，以右手抓住約一圈長度的位置。

如果電源線被拗出摺痕就不容易拉直。運用這個方法收捲電線則不會產生摺痕。

繩子或電線

繞出新線圈，將②右手抓
住的部分交給左手，剩餘
的線路從新線圈與①線圈
之間穿出來。

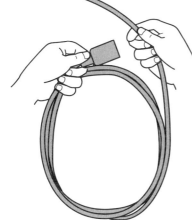

下一圈則以一般的方法纏
繞。然後③的捲法和一般
的捲法交互反覆操作。

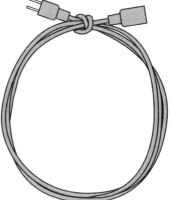

捲至電源線的尾端
之後，打一個單結
固定即可。

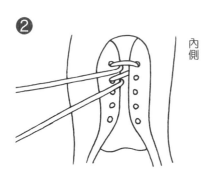

❶

從靠近腳尖的鞋帶孔開始，
鞋帶由上方穿入孔內。

❷

內側

將內側的鞋帶從上方往外側
的第二個鞋帶孔穿入。

任何鞋子皆適用的
基本鞋帶綁法

【交叉綁法（overlap）】

將鞋帶從鞋帶孔上方往下穿入的基
本綁法。不容易鬆脫，任何鞋子皆
適用。

鞋
帶

將外側的鞋帶從上方往內側
的第二個鞋帶孔穿入，再從
上方往另一側的第三個鞋帶
孔穿入。

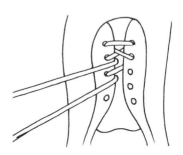

以相同的方法交互穿入鞋
帶，只有最後的鞋帶孔從
下方往上穿出。

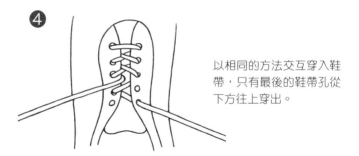

將鞋帶的兩端拉緊，調整
整體的平衡和長度，最後
打上蝴蝶結（P.162）即
完成。

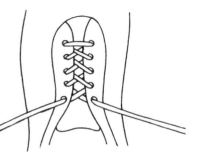

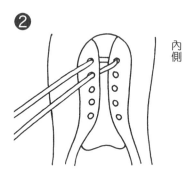

❶

從靠腳尖的鞋帶孔開始，
鞋帶由下方穿出孔外。

❷

內側

拿內側的鞋帶穿外側的第二
個鞋帶孔，從下往外穿出。

服貼腳背的慢跑鞋鞋帶綁法

【交叉綁法（underlap）】

將鞋帶從鞋帶孔下方往上穿出的綁法。穿鞋的時候可以讓腳更服貼，適合應用在慢跑鞋。

將外側的鞋帶從下方
往內側的第二個鞋帶
孔穿出，再從下方往
另一側的第三個鞋帶
孔穿出。

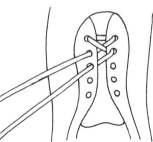

以相同方式持續交
互穿出鞋帶。

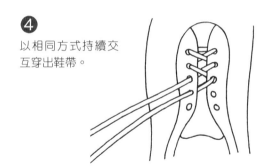

⑤

穿出最後的鞋帶孔，拉緊
鞋帶兩端，調整整體的平
衡和長度，最後打上蝴蝶
結（P.162）即完成。

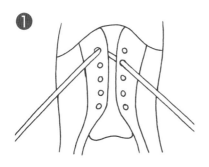

❶ 從靠腳尖的鞋帶孔開始，鞋帶由上方穿入左側第一孔，再從右側第二孔穿出。

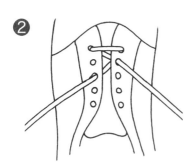

❷ 另一端的鞋帶從上方穿入右側第一孔，再從左側第三孔穿出。

外觀利落簡潔，適合應用在皮鞋上。這種綁法左右兩側施力均等，不容易鬆脫。

22

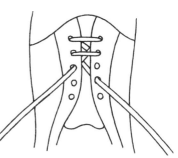

將穿過右側第二孔的
鞋帶從上方往左側第
二孔穿入，再從下方
往右側第四孔穿出，
間隔一個鞋帶孔。

❹

將穿過左側第三孔的
鞋帶從上方往右側第
三孔穿入，再從下方
往左側第五孔穿出，
間隔一個鞋帶孔。依
此左右反覆操作。

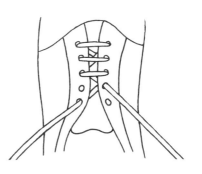

❺

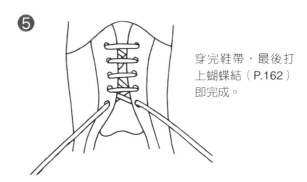

穿完鞋帶，最後打
上蝴蝶結（P.162）
即完成。

①

以overlap（P.18）的綁法，將鞋帶穿到第三個鞋帶孔，從上方穿入，再從第四個鞋帶孔下方穿出。

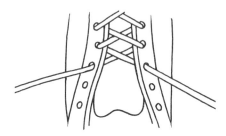

②

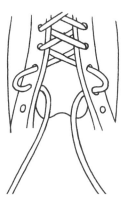

左右兩邊的鞋帶，各從同側的上方往下一個鞋帶孔穿入，作出繩圈。

可以快速穿脫靴子的編織式綁法

解開固定的蝴蝶結就能輕易鬆開鞋帶，這是非常方便順暢穿脫靴子的綁法。

❸

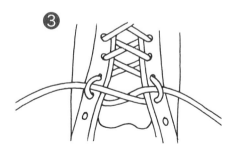

將兩邊的鞋帶各自穿入對
側②作出的繩圈。

❹

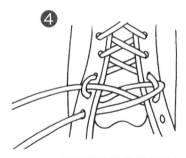

將兩邊的鞋帶各自穿向
對側最後的鞋帶孔，從
下方穿出。

❺

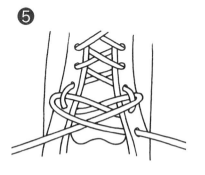

←接下一頁

❻

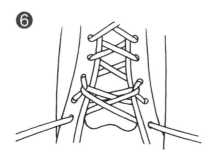

鞋帶穿好之後，左右拉扯將
鞋帶收緊。

❼

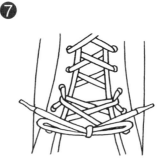

最後打上蝴蝶結（P.162）
固定即完成。

鞋
帶

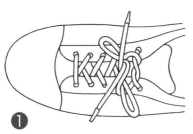

❶

打一個蝴蝶結（P.162），這時候
還不夠牢固。

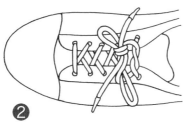

❷

在兩個繩圈交叉纏繞打蝴蝶結時，
將其中一邊的繩圈多纏繞一次。

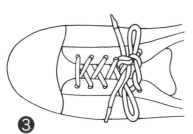

❸

然後左右兩邊用力拉緊固定。

●解開
和普通的蝴蝶結一樣，拉扯鞋帶
左右兩端馬上就可以解開。

不易鬆脫的鞋帶綁法

鞋帶的功能視需求有所差異，既有需要確實打結綁緊的情況，也有需要可以馬上鬆脫的情況。因應這些需求，也有不容易鬆脫的打結方法。

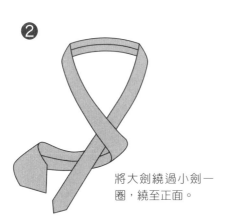

①

將領帶比較寬的那一側（大劍）重疊在比較窄的那一側（小劍）上。

②

將大劍繞過小劍一圈，繞至正面。

最簡單的領帶打法

【領帶平結】

這是最基本也最簡單的領帶打法。適用於商業場合的西裝，也能運用在日常的時裝上。

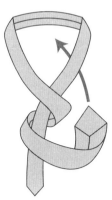

❸

將大劍從下方穿入
繞頸的圈套中。

❹

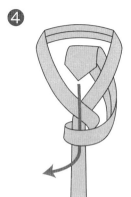

將大劍穿入②繞至
正面的部分，往下
拉扯。

❺

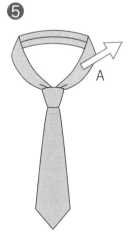

調整好領帶的平衡與
形狀就完成了。

A

●解開
抓著打結處，拉扯A將小劍拉出
即可解開。

＊自己打領帶的時候，將本書倒著看會比較容易理解。

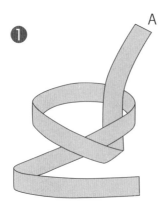

❶

A

將領帶在頸部前面重疊調整長度，其中一端（A）從下方往領帶和頸部之間的空隙穿出。

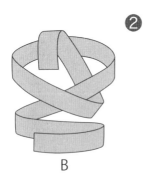

❷

B

將另一端（B）摺疊2次。

蝴蝶領結的打法

蝴蝶領結主要應用在男性禮服上。雖然也有現成的領結，但自己打出蝴蝶領結會相當有成就感。

③

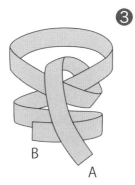

將穿過領帶和頸部之間空隙的那一端（A）往下繞出，纏繞彎摺部分（B）。

④

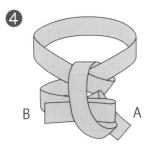

將A的尾端回摺，如圖所示，重疊在B上。

⑤

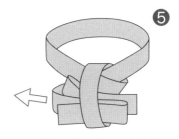

將④作出的圈狀在B上往箭頭方向穿出。

⑥

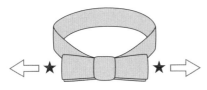

將★記號位置往各自的箭頭方向拉，拉緊打結處。調整整體的平衡與形狀即完成。

❶

將牽繩繞在柱子上，尾端由下
往上再繞第二圈。

❷

第二圈繞完牽繩尾端要從柱子
和牽繩之間穿過去。

確實固定小狗牽繩的簡單繩結

要將小狗牽繩綁在柱子上的時候，可使用雙套結＋單結來固定，作法相當簡單。因為打上兩次結，相當牢固。

小狗牽繩

❸

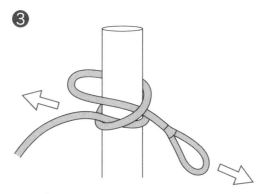

將牽繩兩端各自拉緊。
（雙套結完成）

❹

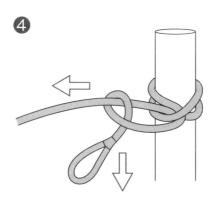

最後打上單結即完成。

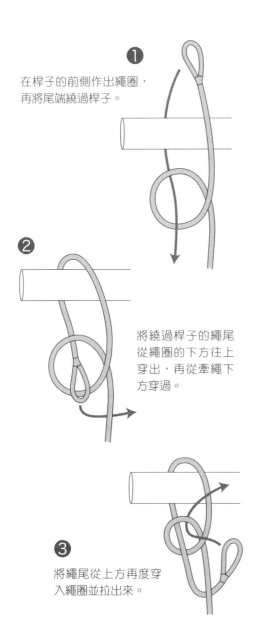

在桿子的前側作出繩圈，
再將尾端繞過桿子。

❶

❷

將繞過桿子的繩尾
從繩圈的下方往上
穿出，再從牽繩下
方穿過。

❸

將繩尾從上方再度穿
入繩圈並拉出來。

將粗繩的一端作成繩圈，代表性的方法
即為單套結。因為繩圈的部分無法拉
緊，這種繩結很適合用來掛在橫向的桿
子上！容易解開也是單套結的特色。

小狗牽繩

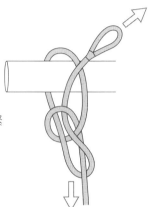

④
將牽繩兩端用力拉緊
即完成。

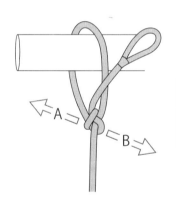

●解開
將打結處的上下（A、B
兩點）往箭頭方向各自
拉開。

＊單套結也被稱為「繩結之王」，相當具有代表性，
可以在各種場合派上用場，因此，如果能確實學會、
記住，對於生活會很有幫助喔！

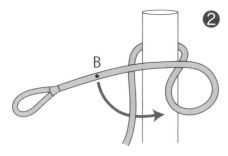

❶

A

將牽繩繞過柱子，再將A的部分扭轉作出繩圈。

❷

B

作出繩圈之後，將B的部分對摺，往牽繩下方穿過。

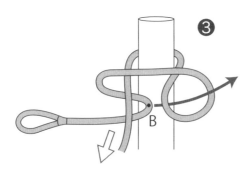

❸

B

將B的部分從繩圈下方往上穿出，再將牽繩下端拉緊。

能確實固定，又能馬上解開的小狗牽繩

〔韁繩結〕

這是以前牛仔將馬拴在柱子上的打結方法。雖然步驟稍微有點複雜，但是這個方法不僅能確實固定，解開的方式也很簡單，非常方便。

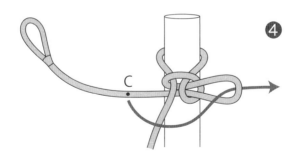

❹

將C的部分對摺,穿過新作出的繩圈。

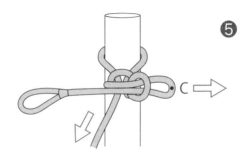

❺

用力拉扯C的部分和牽繩的下端,拉
緊打結處即完成。

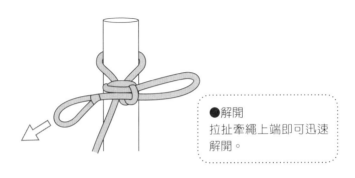

●解開
拉扯牽繩上端即可迅速
解開。

將報紙或雜誌簡易打包成捆的方法，要確實施力纏繞，並在邊角位置固定繩結。解開的方式也很簡單。

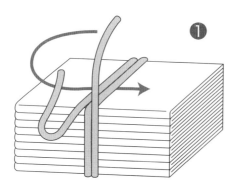

❶

將一捆報紙或雜誌以繩子纏繞2至3圈。把從上方往下繞的繩子往回摺，再將從下方往上繞的繩子鑽過所有繩子的下方。

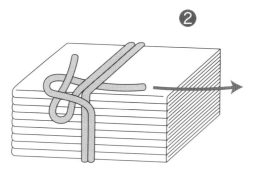

❷

將繩子尾端往箭頭的方向拉。

❸

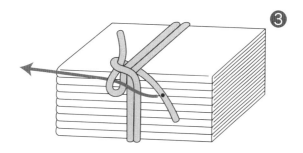

將下方的繩子對摺,穿過①往回
摺作成的繩圈,再將繩圈拉緊,
結就打好了。

❹

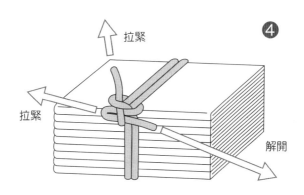

拉緊

拉緊

解開

以剪刀剪掉多餘的繩子即完成。

●解開
將繩子尾端往右邊箭頭的方向拉。

❶

將繩子放在待綁物品的正上方，繩子兩端往物品底部鑽入，從左右兩側穿出，再各自往箭頭方向拉扯。

❷

在物品底部讓繩子形成交叉的狀態，拉緊繩子，並注意待綁物品不會位移。

不必翻面就能捆牢報紙或雜誌的方法

不需要翻動報紙或雜誌，直接捆綁的打結方法。對於大量的報紙或雜誌堆來說，不必翻面就可以操作，非常方便。

報紙・雜誌

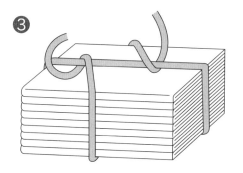

❸

將繩子兩端各別如圖示穿出之後，
在中央處確實打結。

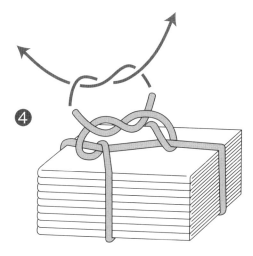

❹

將繩子兩端打出平結（P.160），
或蝴蝶結（P.162）即完成。

不會損壞雜誌，又能確實捆綁的方法

〔十字繞法〕

很普遍的粗繩繞法，適合用於捆綁小型物品。這是打包時常常使用的方法，不妨確實學會並記住吧！

❶

將繩子繞在物品上，讓繩子形成交叉的狀態之後，彎摺成直角，作成十字狀。

❷

將繩子較長的那一端往物品底部繞，繞物品一圈，打上平結（P.160）即完成。

讓物品不容易滑脫、位移的綁法

【雙十字繞法】

適合應用在捆綁長方形的物品。在兩個位置進行十字繞法，因此可以更確實有效地固定。

繩子繞物品一圈，在繩子短邊作一個十字交叉，再將右手邊的繩子往物品底部繞，從左側上面穿出。

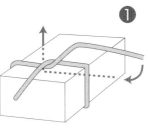

和一開始的方式一樣作出第二個十字交叉，再往物品底部穿入，從前側穿出打結。

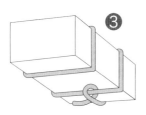

步驟②繩子穿過物品底部時，可以在橫向的繩子上繞一圈以確實固定。

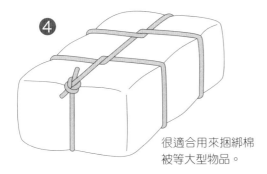

很適合用來捆綁棉被等大型物品。

43

將長形物品捆成一堆時常用的繩結技巧。簡單又能確實固定，因此在各種場合都能派上用場。

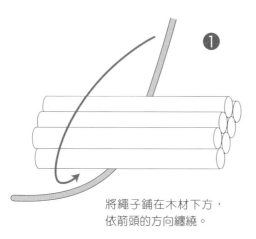

❶

將繩子鋪在木材下方，依箭頭的方向纏繞。

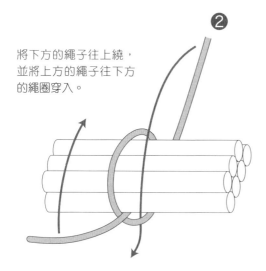

❷

將下方的繩子往上繞，並將上方的繩子往下方的繩圈穿入。

❸

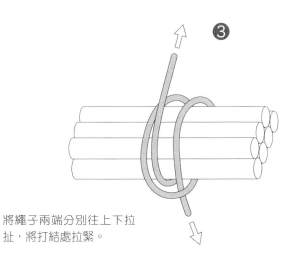

將繩子兩端分別往上下拉
扯，將打結處拉緊。

❹

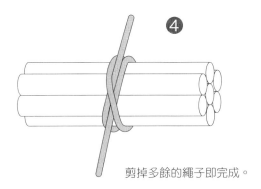

剪掉多餘的繩子即完成。

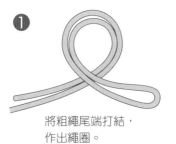

① 將粗繩尾端打結，
作出繩圈。

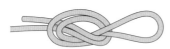

② 往左右兩邊拉扯，將
打結處拉緊。

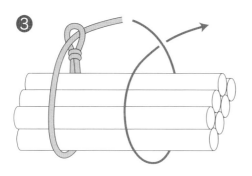

③ 將粗繩繞木材一圈，穿過繩圈。

搬運木材的綁法

生營火、搬運木材時使用的打結方法。在戶外活動的場合非常實用。

❹

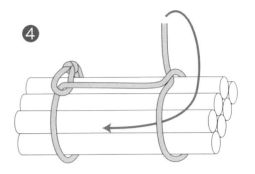

在木材堆的另一個位置,將粗繩再繞一圈,繩尾要從繩子下方穿出來。

❺

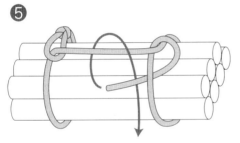

繩尾鑽過繩圈與木材之間,從繩子下方穿出來,再依上圖箭頭所示穿一次。

❻

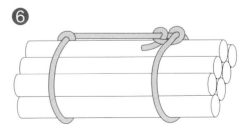

最後拉緊繩結使其固定(雙單結,P.172)。

將物品確實綁在摩托車或腳踏車的置物架上

這是不論載運物品大小都可以確實固定的綁法。最後盡量拉緊，確實固定是操作要點。

❶ 在置物架的後方，將繩子其中一邊留下約50公分，固定好位置，作出一個小繩圈。

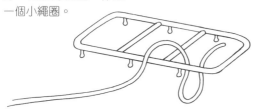

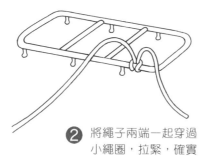

❷ 將繩子兩端一起穿過小繩圈，拉緊，確實固定。

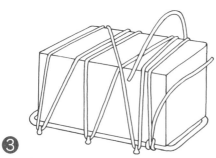

❸ 以長邊的繩子將載運物品固定在置物架上。

將③捆繞物品的繩子尾端
在物品的邊角對摺，作出
繩圈，再和預先留下的短
邊繩子一起依「草袋結」
（P.38）的方法纏繞。

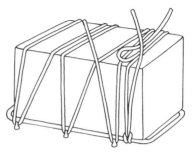

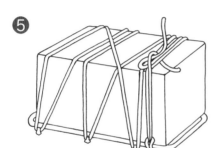

將纏繞的繩尾穿入④作
成的繩圈。

將兩端用力拉緊，確
實固定即完成。

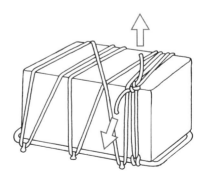

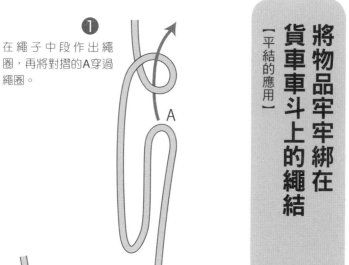

將物品牢牢綁在貨車車斗上的繩結

【平結的應用】

固定貨車載物時用的方法。為了不讓繩子輕易鬆脫，要確實拉緊固定喔！

❶ 在繩子中段作出繩圈，再將對摺的A穿過繩圈。

A

❷ 將下方對摺部分扭轉一次，作出繩圈，再將繩子尾端從繩圈後面穿出來，穿過車斗的鐵鉤，再從繩圈前面穿過去。

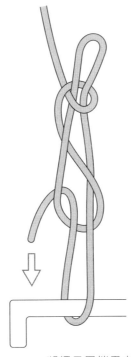

將繩子尾端用力往下
拉以固定載運物品。

←接下一頁

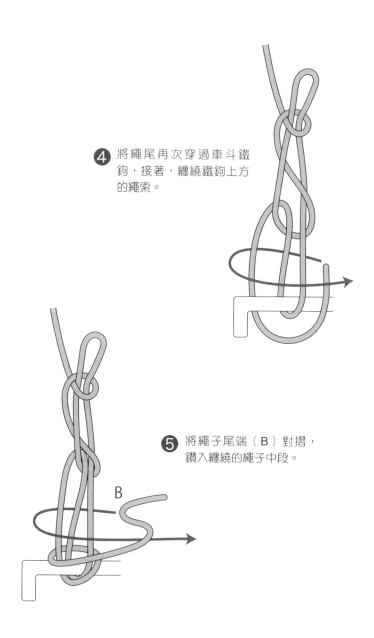

④ 將繩尾再次穿過車斗鐵
鉤，接著，纏繞鐵鉤上方
的繩索。

⑤ 將繩子尾端（B）對摺，
鑽入纏繞的繩子中段。

B

車子、腳踏車

6 用力拉扯B，確實固定。

B ⇨

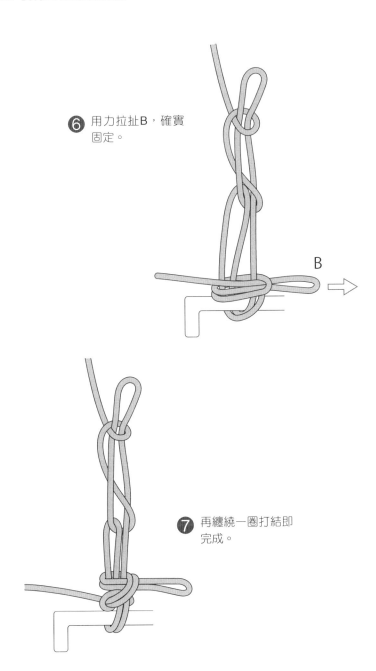

7 再纏繞一圈打結即完成。

53

❶

將繩子打出平結（P.160），
作成繩圈。

❷

在想要裝提把的物品上，如圖
示繞上繩子即完成。

為大型物品
裝上簡易提把的綁法

膝上毯或毛毯等不方便直接以手拿的物品，如果捲成圓筒狀、裝上提把會很方便。兩個步驟即可簡單完成，學會這個方法就能隨時派上用場。

Part 2

用於廚房的繩結

①

在距離肉塊邊緣2公分左右的位置，以棉線纏繞，打一個平結（P.160）。讓棉線形成短邊A與長邊B。

②

將B扭轉作出線圈，套過肉塊。

③

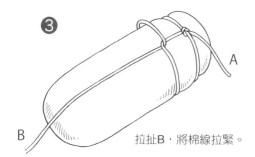

拉扯B，將棉線拉緊。

料理烤牛肉或叉燒肉等完整肉塊時，為了不讓肉鬆散而以繩子捆綁的方法。

料
理

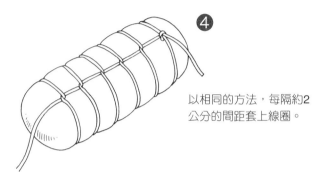

❹

以相同的方法,每隔約2
公分的間距套上線圈。

❺

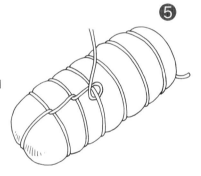

將肉塊翻至背面,直向
地繞上棉線。

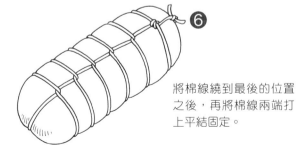

❻

將棉線繞到最後的位置
之後,再將棉線兩端打
上平結固定。

讓香草束不會散亂的綁法

為了增加燉煮料理的香氣而使用的香草束，以棉線捆綁就不會散亂，使用後的處理也不麻煩。

❶

將喜好的香草攏成一束，再以棉線纏繞3圈左右。

❷

將棉線往根部位置繞。

料
理

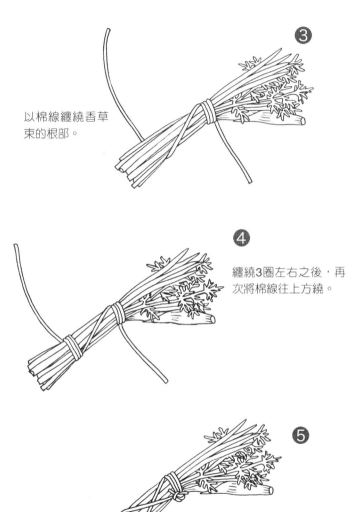

❸

以棉線纏繞香草
束的根部。

❹

纏繞3圈左右之後，再
次將棉線往上方繞。

❺

將棉線的兩端打出平結
（P.160）固定即完成。

59

❶

將昆布捲成圓筒狀,再
將乾瓢在昆布的正中間
纏繞一圈。

❷

將乾瓢打出一個單結。

❸

再打出一個單結,作
成平結(P.160)。

❹

拉扯乾瓢兩端,將打結
處拉緊即完成。

漂亮的昆布卷綁法

對於日式年菜來說,不可或缺、象
徵好運的食物──昆布卷,要以乾
瓢確實綁好喔!

料理

看起來更美味的蒟蒻打結方法

試著為燉煮料理或關東煮的蒟蒻，加入一點巧思吧！即使作法非常簡單，卻能讓料理顯得更加豪華。

❶ 將蒟蒻切成薄片，在正中間劃出一道切口。

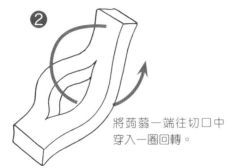

❷ 將蒟蒻一端往切口中穿入一圈回轉。

❸ 這樣就完成了。

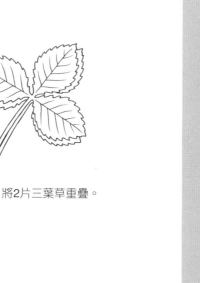

❶

將2片三葉草重疊。

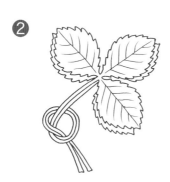

❷

將莖部輕輕地打一個結即
完成。

讓料理更顯高級的三葉草綁法

雖然只要在湯裡放入三葉草就能呈
現出高級感,但是如果進一步將三
葉草打結,成品的高級感會更上一
層樓喔!

攜帶搬運

將塑膠袋簡單綁緊的方法

將塑膠袋快速打結的簡易方法。即使是裝垃圾也不會弄髒手，可以快速利落地整理。

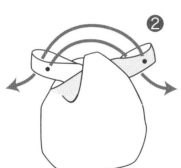

❶ 將手從塑膠袋的提把外側穿入，分別抓住對側的提把。

❷ 拉扯提把，將兩側提把各自從對側提把中拉出來。

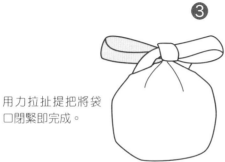

❸ 用力拉扯提把將袋口閉緊即完成。

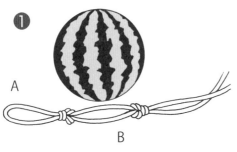

❶

A

B

將繩子對摺，在西瓜直徑左右的
兩個位置打結，作出兩個繩圈。

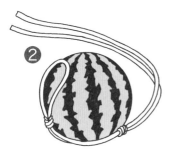

❷

將繩圈B攤開放上
西瓜，再將繩子
尾端穿過前端的
繩圈A。

❸

將繩子兩端往左
右拉開，再分別
穿過繩圈B。

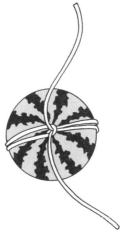

在露營之類的場所會以溪水冷卻西
瓜，如果學會這個綁法將會很方
便。綁足球等圓形物品時也可以應
用。

4

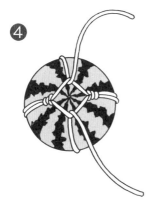

從西瓜下方看起來的樣子。將
繩子兩端再度往上方繞。

5

將繩子兩端各自往對側的
兩條繩子下方穿出來,打
單結拉緊,再打一個單結
固定(平結,P.160)。

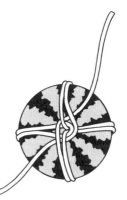

6

將繩子尾端在木樁上打
結,就可將西瓜放入溪水
裡冷卻囉!

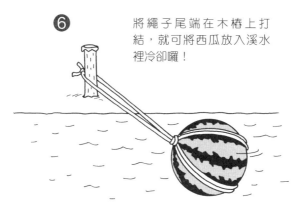

65

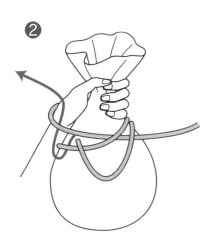

束緊袋子的繩結

【袋口結①】

袋子置放的時候容易傾倒，簡單將容易鬆開的袋口綁緊的方法即為袋口結。一手抓住袋口即可捆綁，因此不必擔心內容物會掉出來。此外，袋口結還有各種打法。

❶

以左手抓住袋口，以右手將繩子依箭頭的方向纏繞。

❷

將繩子尾端依箭頭的方向穿入。

66

攜帶搬運

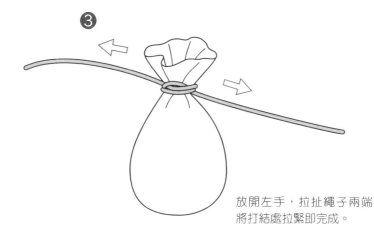

③

放開左手，拉扯繩子兩端
將打結處拉緊即完成。

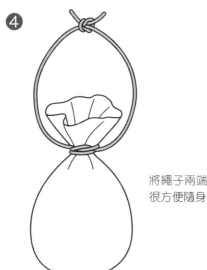

④

將繩子兩端打結作成提把，
很方便隨身攜帶。

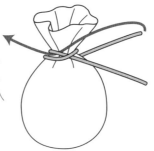

將繩子交叉繞在袋口上，讓上方的繩子再繞一圈，再將繩尾依箭頭方向穿入即完成。

【袋口結②】

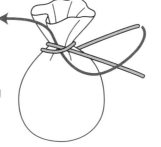

將繩子交叉繞在袋口上，讓上方的繩子再繞一圈，再將繩尾穿過交叉位置的兩條繩子下方即完成。

【袋口結③】

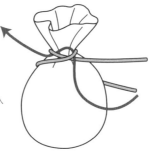

將繩子交叉繞在袋口上，讓上方的繩子再繞一圈，再將繩尾依箭頭方向穿入即完成。

【袋口結④】

Part 3

用於搬家或打包的繩結

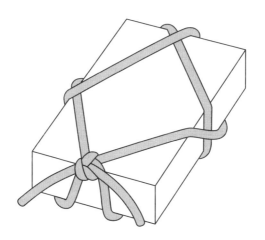

❶

將繩子繞在物品的長邊上，在
正面交叉，再繞物品的短邊。

❷

再一次在正面交叉，
再繞物品的長邊。

將大型行李確實綁緊的方法

【井字繞法】

經常用於小包裹的包裝上。以四個
位置確實固定，因此非常具有安定
感。

❸

以相同的方法在正面交
叉，再繞向底部。

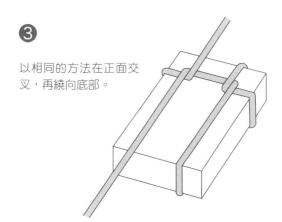

❹

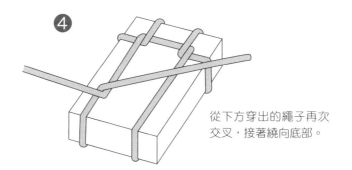

從下方穿出的繩子再次
交叉，接著繞向底部。

❺

將繩子穿出正面，穿過長邊方
向繩子的下方，將繩子兩個尾
端打成平結（P.160）或蝴蝶結
（P.162）即完成。

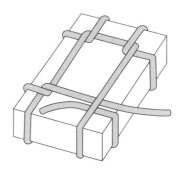

不容易損壞
重要書冊或行李的綁法

【菱形繞法】

❶

將繩子斜放在物品背面，再將兩端穿出到正面，將右邊較長的繩子往背面繞。

❷

繞到背面的繩子，和短邊的繩子交叉後，繞至正面，再繞到背面穿出來。

以斜向的方式捆綁，可以分散捆綁的力量，不會損壞重要的書籍。隨雜誌附上的別冊通常會使用這個方法。

行

李

❸

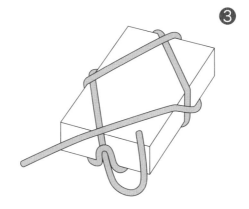

如圖示將繩子繞成菱形。

❹

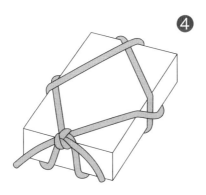

將繩子尾端打結即完成。

❶

將繩子對摺成兩條，
再打結作成繩圈。

❷

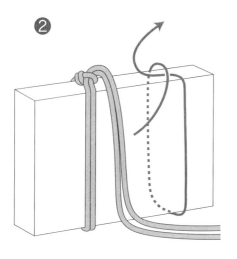

在距離物品邊端1/3的位置繞上繩子，穿過
①作出的繩圈。再從另一側1/3的位置繞上
繩子，依箭頭的方向穿出繩子。

方便搬運紙箱等物品的綁法

為板狀物品裝上提把以方便搬運的
打結方法。搬運紙箱或大件繪畫作
品時能派上用場。

❸

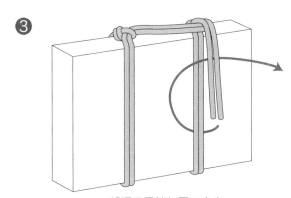

將繩子尾端如圖示穿出。

❹

再一次穿出繩子。

❺

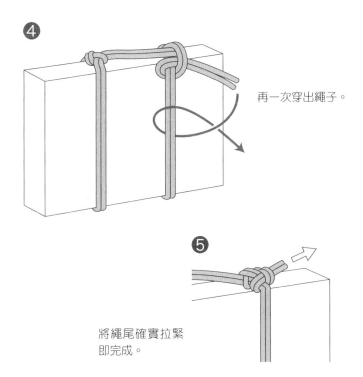

將繩尾確實拉緊
即完成。

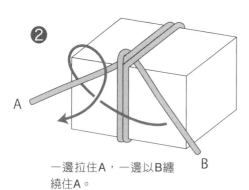

❶ 將繩子在物品上繞2圈，再將
B往兩條繩子下方鑽入。

❷ 一邊拉住A，一邊以B纏
繞住A。

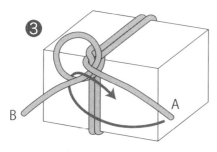

❸ 將A往右側移動，從下方穿入
B的繩圈。

適合用來製作柵欄，因此被稱為柵
欄結。這種結法非常牢固，不容易
解開。

❹

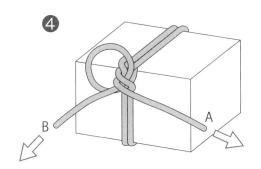

將A從下方往繩圈中穿出。一邊拉
扯A一邊壓著打結處,將B拉緊。

❺

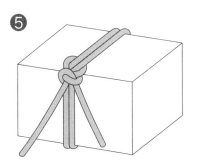

將A和B用力拉緊即完成。

打包的时候，将物品确实固定是最重要的关键。为了完美地打包，须将绳结起始端固定在物品的边角处，要确实学会这个要诀喔！

起始端的固定①
①将绳子缠绕在物品上。

②一边用力拉扯B，一边将A在B上缠绕一圈，在物品的边角处确实固定。

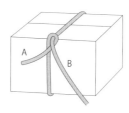

③将B从下方往物品底部绕。

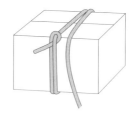

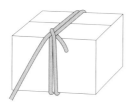

起始端的固定②
①将绳子在物品上缠绕2圈，再将A往两条绳子下方钻入。

②一边拉住B，一边用力拉扯A，在物品的边角处将起始端确实固定即完成。

基本打包技法

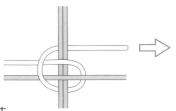

「の字繞法」

將繩端從交叉部分的右上方繞入,從左下方穿出。根據前頭的方向,像畫出一個「の」字般,用力拉緊即完成。

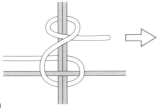

「雙套結」

將繩端穿過直向繩子的下方,然後從交叉部分的右上方開始繞,從左下方穿出。再繞直向的繩子一圈,拉緊打結處即完成。

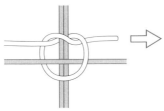

「單結」

將繩端從交叉部分的右上方開始繞,穿入左下方後,從左上方穿出。將繩端穿入繩圈中,用力拉緊打結處即完成。

固定繩子交叉部分的繩結①

【の字繞法、雙套結、單結】

最簡單的基本方法為「の字繞法」,容易解開是這個繩結的特色。「雙套結」是可以確實固定的結法,「單結」則是讓打結處呈現利落感。

像畫出８字般纏繞的「８字結」，比其他打結方法步驟更為複雜，但是非常牢固。

❶

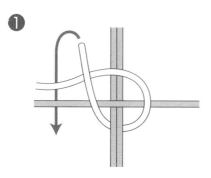

將繩端繞過交叉部分。依箭頭的方向，像畫出8字般地纏繞。

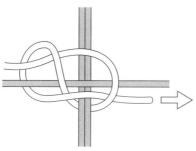

依箭頭方向將繩子用力拉緊即完成。

Part 4

用於禮物包裝的繩結

以包裝紙漂亮地包裝禮物

【方形盒子的斜包法】

可以快速完成的包裝方法。請選用大一點的包裝紙，並確實將紙張收緊，即可包出漂亮的禮物。

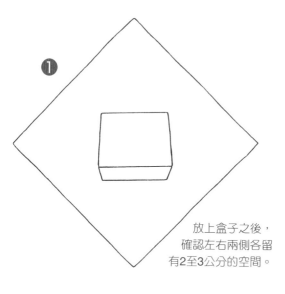

①

放上盒子之後，確認左右兩側各留有2至3公分的空間。

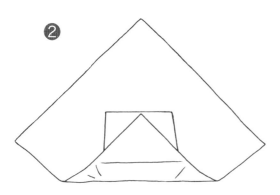

②

將前側的紙張往上摺。

82

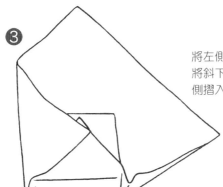

❸ 將左側的紙張往上摺，再將斜下方多餘的紙張往內側摺入。

以相同的方法整理右側的紙張。

❹

❺

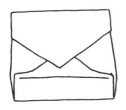

摺疊上側的紙張，以膠帶確實固定即完成。

為禮物綁上漂亮的緞帶
【緞帶的蝴蝶結，十字繞法、斜繞法】

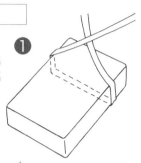

❶

從盒子下方橫向繞上緞帶，其中一端留下短邊備用。

❷

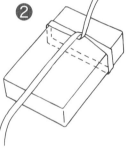

將緞帶交叉，從下方將長邊的緞帶直向地繞在禮物上。

❸

直接繞到②交叉的部分，往橫向的緞帶下方穿出。

❹

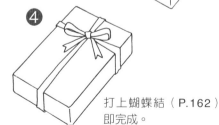

打上蝴蝶結（P.162）即完成。

將緞帶繞成十字型再打上蝴蝶結，可以運用在各種形狀的盒子上。特別注意：不要將緞帶打成直向的蝴蝶結喔！

緞
帶

斜繞法

❶

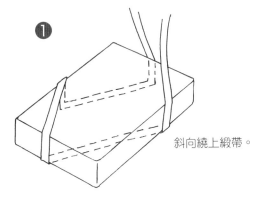

斜向繞上緞帶。

❷

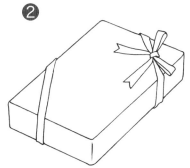

將緞帶尾端交叉打上
蝴蝶結,調整形狀即
完成。

和前一頁的綁法很類似，在緞帶直向繞的位置上確實打結。

❶

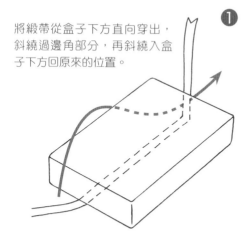

將緞帶從盒子下方直向穿出，斜繞過邊角部分，再斜繞入盒子下方回原來的位置。

❷

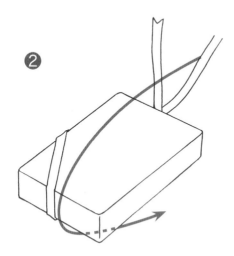

將緞帶直向繞過盒子上方，然後從盒子下方斜繞過邊角部分，再從側邊穿出緞帶。

❸

將緞帶尾端交叉之後打上
蝴蝶結（P.162）。

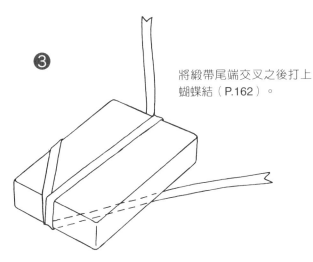

❹

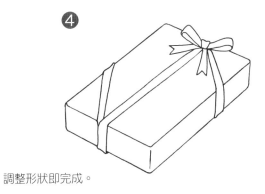

調整形狀即完成。

可以馬上完成的簡單緞帶花

❶
以P.84的「緞帶十字
繞法」繞上緞帶，打
上平結（P.160），再
摺疊長邊的緞帶。

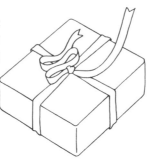

❷
將短邊的緞帶尾端
往交叉部分的下方
鑽入，再將摺疊好
的緞帶放入完成的
繩圈中。

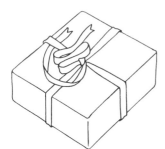

❸
將緞帶尾端穿過繩
圈，拉緊繩圈，調
整打結處的形狀即
完成。

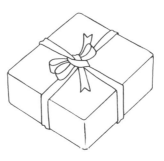

裝飾了緞帶花，禮物看起來會更
華麗。試著挑戰看看，仔細地摺
疊緞帶吧！

88

豪華的緞帶花

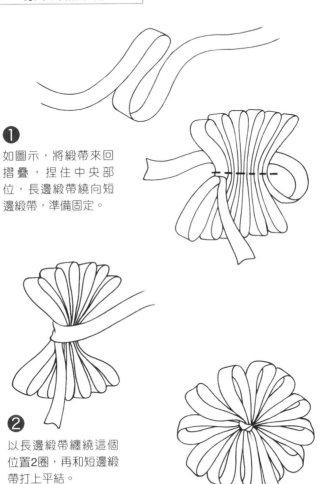

①
如圖示，將緞帶來回摺疊，捏住中央部位，長邊緞帶繞向短邊緞帶，準備固定。

②
以長邊緞帶纏繞這個位置2圈，再和短邊緞帶打上平結。

③
將摺疊部分撥散開來，調整形狀即完成。

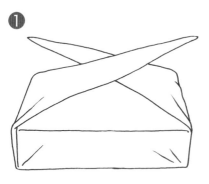

① 將風呂敷正面朝下鋪開，再將待包裹的物品放在對角線上，將上方的布拉至下方，再將下方的布拉至上方，接著將左右兩端交叉。

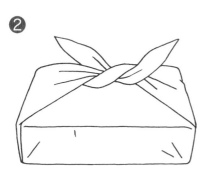

② 將左右兩端打上一個單結。

風呂敷的基本包裹法

【平結】

既可確實打結，亦能輕鬆解開，打結方法和繩子的平結相同。如果打成直向的結，打結處會變得不服貼、不容易解開，因此請特別留意喔！

❸

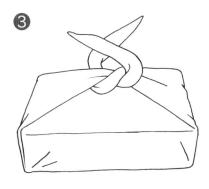

再次打結。交叉時下側的
一端要靠下側，上側的一
端就在上側，避免形成直
向的結。

風呂敷

❹

將兩端往左右兩邊拉，將
打結處拉緊。

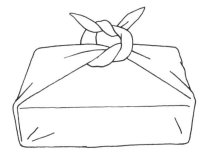

❺

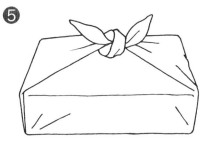

這樣就完成了。

看起來像花朵盛開般的綁法，也被
稱為花朵包法，應用在包裹蛋糕盒
或日式方形便當盒等正方形物品
時，可以打出漂亮的結。

❶

將風呂敷正面朝下攤開，再
將待包裹的物品放在中央。

❷

拿對角線上的兩端打出
平結（P.160）。

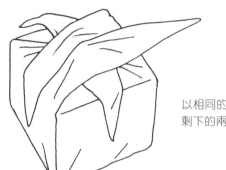

以相同的方法,將
剩下的兩端交叉。

風呂敷

將③在②上打出平
結,調整兩個打結
處,如圖呈現交叉
的狀態即完成。

風呂敷正面朝下攤開,將待包裹的物品呈菱形般放在風呂敷的中心位置。

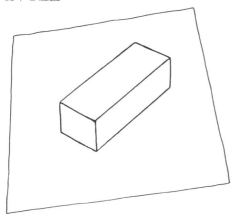

❷

將風呂敷的前側和後側交叉,沿著長邊往左右兩邊拉緊。

包裹長形物品的方法

【雙結】

打出兩個結的包法,對包裹細長形或大一點的物品非常實用。如果兩個結間距均等,看起來就會很漂亮。

94

拉向左邊的那一端，與
風呂敷的左側打出平結
（P.160）。這時候打
出直向的結，外觀會更
漂亮。

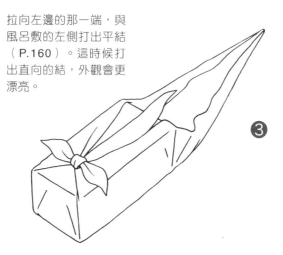

❸

風呂敷

❹

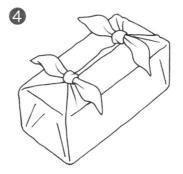

以相同的方法，在右邊也打
出平結。調整兩個打結處即
完成。

❶

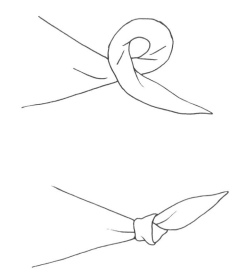

將風呂敷摺成三角形，背面在外側。

② 將三角形的右端打結。

不只可以手提，也可以當成肩背包使用，非常方便。將風呂敷作成包包，也可代替環保購物袋，或是突然有多餘的東西需要攜帶時，也能派上用場。

❸

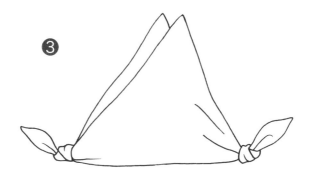

左端也以相同的方法打結。

❹

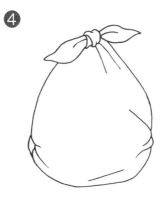

將風呂敷的正面翻至外側，並
將打結處放入內側。將待包裹
的物品放入其中，接著，將剩
下的兩端打出平結（P.160）即
完成。

❶

將風呂敷正面朝下攤
開，擺成菱形的樣
子。將待包裹物品的
底邊對齊風呂敷左右
角對角線放好。

❷

讓書本保持在中
間，將前側的風呂
敷往上摺，變成三
角形。

❸

將三角形左右兩端確實拉
緊，打出平結（P.160）。

❹

剩下的兩端也打出
平結即完成。

以風呂敷
攜帶書本或筆記型電腦
【打兩次平結】

只要打兩次平結（P.160）就完
成的簡易方法，攜帶書本或筆記型
電腦等物品時很方便。

Part 5

用於穿著打扮的繩結

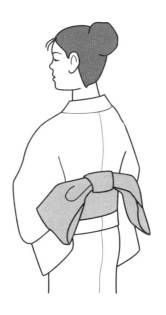

實現願望的幸運領巾綁法

【十字結】

十字結名稱的由來，是因為打結處一面呈現四方形，另一面呈現十字形。這是被視為可以實現願望的幸運領巾綁法。

❶
將領巾對摺成三角形。

❷
將領巾兩端在頸部正下方交叉，前面的那一端往後繞，依箭頭方向彎摺。

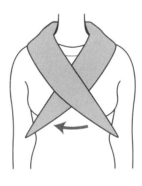

❸
下面的那一端從後面穿過領巾和頸部之間的間隙。

100

④ 將穿入頸部和領巾之
間的那一端，穿入②
作出的圈圈裡。

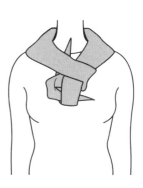

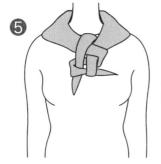

將領巾兩端拉緊，
調整形狀。

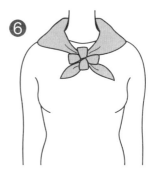

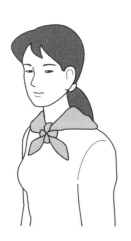

這樣就完成了。結的背
面和正面有所差異。

領
巾

❶
將領巾的背面朝
內摺成三角形。

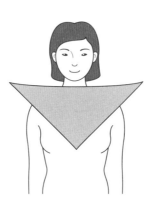

❷

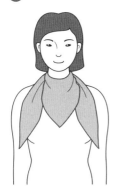

三角形的兩端分別
往後面繞,再繞回
前面。

既時髦又可愛的領巾綁法,看起來簡單、
帥氣又講究。只需在領子處加上這個領
結,就能成為打扮的亮點。

❸
兩端在前面打出平
結(P.160)。把頸
部周圍的領巾放入
上衣中,整理領子
即完成。

102

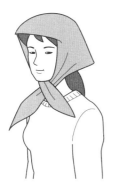

❶
將領巾摺成三角形，將左右的中心對準頭部蓋上。

❷
在下巴處交叉，將長邊往後繞。

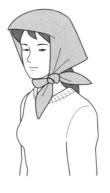

❸
將繞到後面的那一端再往前繞，在臉的側邊打出平結（P.160），拉緊即完成。

領巾的古典綁法

[真知子綁法]

因電影《請問芳名》主角真知子穿戴披肩的方法而得名。不僅時髦，頭部也能保暖。特別建議使用可以保暖的領巾材質。

❶ 將頭巾背面朝上攤開，將靠近自己的那一側往回摺，摺線要比中心線稍低一點。

❷ 讓往回摺的部分當成內側，再將頭巾的中心對準額頭，放在頭上。

❸ 在頭部的後面打出平結（P.160），拉緊即完成。

簡單又帥氣的海盜頭巾綁法

覆蓋頭部的海盜頭巾綁法，可以應用在戶外活動或料理等場合，非常實用且方便，請務必學會喔！

頭巾

能確實包覆頭部的頭巾戴法

比前一頁的頭巾綁法更能服貼頭部，可以防止工作的時候頭髮掉落，很方便。

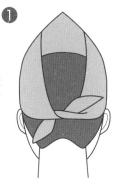

❶ 以和前一頁①相同的方法摺頭巾，蓋在頭上後，在後面打出單結。

❷ 將頭巾未打結的一端重疊在結上。

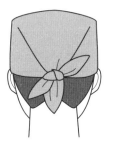

❸ 從重疊處的上方再打一個結，調整形狀即完成。

簡單又時髦的圍巾綁法

雖然只是纏繞3圈的簡易綁法,卻簡約又時髦。因為纏繞的圈數比較多,適合用於薄圍巾。

❶

將圍巾摺成三褶。

❷

將圍巾掛在脖子上交叉,再將長邊從下方繞1圈上來。

106

再繞1圈。

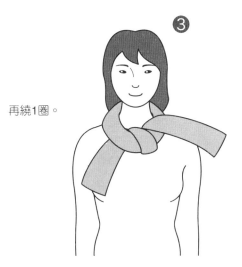

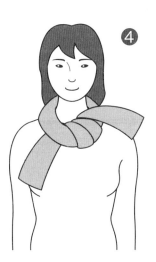

再繞1圈，調整整體的平衡和
形狀即完成。

圍
巾

107

❶ 將窄版的圍巾在頸部前方交叉，將前方那一端（A）從下方繞1圈上來。

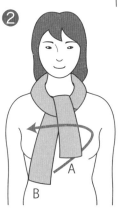

❷ 將繞過1圈的A端在頸部正中間直直垂下，將B穿過A的下方，再從上方繞過1圈。

❸ 將B的尾端穿過A的上部。

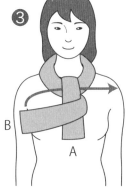

因為最後加上打結固定，因此這是不容易鬆脱的圍巾綁法，很適合搭配成熟風穿著，步驟很簡單。

④

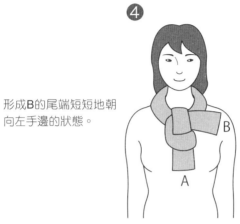

形成B的尾端短短地朝
向左手邊的狀態。

⑤

分別拉扯A、B兩
端,讓打結處縮小
即完成。

圍
巾

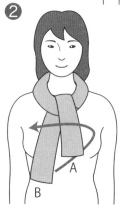

將窄版圍巾在頸部
前面交叉，再將前
面那一端（A）從下
方繞1圈上來。

大大的蝴蝶結形狀為其重點。可以搭配
休閒風或可愛風的穿著，是很百搭的綁
法。①至③步驟和P．108相同。

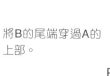

將繞過1圈的A端在
頸部正中間直直垂
下，再將B穿過A的
下方，從上方繞過
1圈。

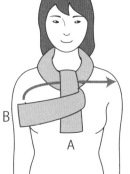

將B的尾端穿過A的
上部。

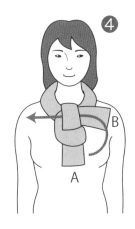

將A從另一個方向穿過去。

將A、B兩端分別拉緊，調整
形狀即完成。

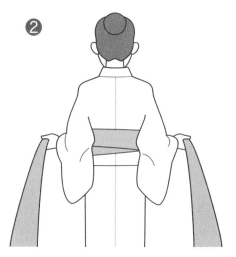

❶

將腰帶對摺，再將摺線朝下貼著
身體放在胸部下方。

❷

將腰帶往後面繞並交叉，拉緊之
後再拉回前面。

自己就可以完成的浴衣腰帶綁法①

【兵兒帶的蝴蝶結】

這個蝴蝶結的打法非常可愛，看起來像在背部停了一隻蝴蝶，既簡單又可以一個人獨立完成，請務必學會喔！

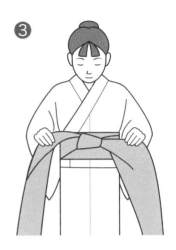

③

腰帶的左右兩邊長度保持等長，在正面交叉打結。為了避免打結處鬆脫，請確實拉緊。

④

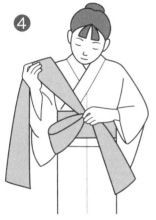

將打結處朝下那一端作出繩圈，再將另一端的腰帶從上方蓋住。

⑤

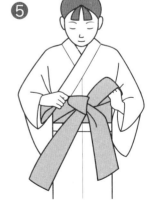

保持左右對稱地打出蝴蝶結。這裡也要避免打結處鬆脫，確實拉緊。

←接下一頁

浴衣

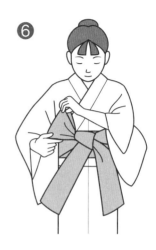

調整蝴蝶結的中心部位，
再將翅膀部分調整漂亮。

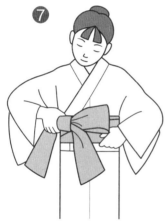

以手抓住腰帶，將整體順
時針地往後移動。

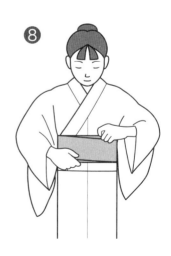

將前面腰帶重疊的
部分調整漂亮。

❾

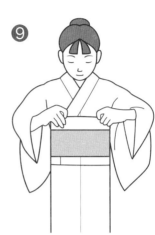

從上方放入前板。

❿

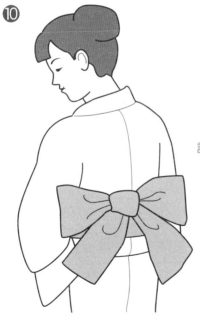

調整形狀就完成了。

浴
衣

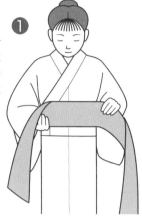

將腰帶在距離尾端40公分處對摺，以右手抓住（此端稱為「手」），以左手抓住腰帶另一端（此端稱為「下襬」）。

浴衣腰帶結基本款中的基本款，即為文庫結。看起來簡潔利落，任何年齡都很適合，是最常使用的綁法。

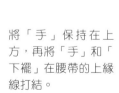

將「手」掛在右肩上，「下襬」順時針纏繞身體2圈。捲到第2圈的時候，將「下襬」從右側摺出三角形。

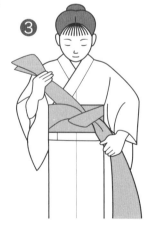

將「手」保持在上方，再將「手」和「下襬」在腰帶的上緣線打結。

116

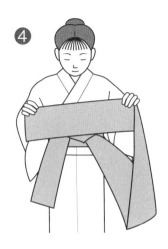

以右手抓住「下襬」的尾端，攤成比身體寬度稍微寬一點的尺寸。

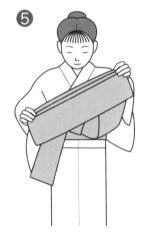

將「下襬」尾端往內側纏繞，摺疊整齊至打結處為止。

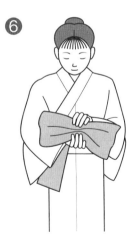

抓住摺疊完成的腰帶中心，整理蝴蝶結翅膀的形狀。

←接下一頁

浴
衣

117

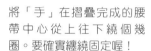

將「手」在摺疊完成的腰帶中心從上往下繞個幾圈。要確實纏繞固定喔！

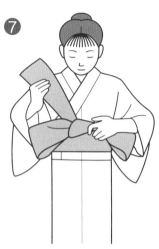

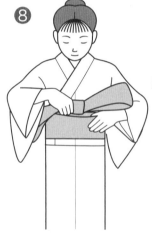

將纏繞完成多餘的「手」塞入腰帶中。

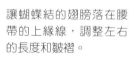

讓蝴蝶結的翅膀落在腰帶的上緣線，調整左右的長度和皺褶。

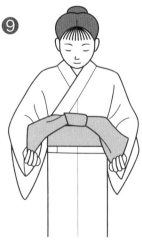

一邊留意不要讓蝴蝶結
的翅膀形狀塌掉，一邊
將蝴蝶結順時針地轉到
後面。

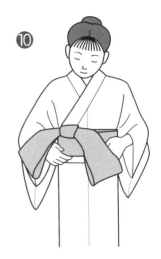

放入前板，再將前面腰帶
的重疊處整理整齊。

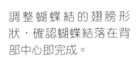

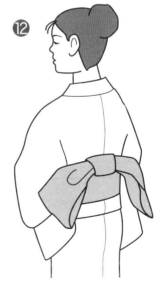

調整蝴蝶結的翅膀形
狀，確認蝴蝶結落在背
部中心即完成。

浴
衣

❶

将束衣带一端以
嘴巴咬住，往左
侧穿入，从左侧
袖子下方穿出。

❷

将束衣带绕到背部，以
右手拉住，往右肩绕。

❸

从右肩往右边袖子下
方穿出。

利落的束衣带绑法

束衣带绑法是为了让和服的袖子不要掉下来干扰工作，只需要一条绳子就可以完成，穿著和服工作时就能派上用场。除了和服之外，穿著法被（译注：日本的传统服装，祭典时或职人会穿著的一种开襟工作服）或加油团的学生服时也可以使用。

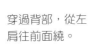

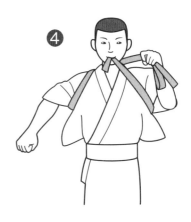

穿過背部,從左
肩往前面繞。

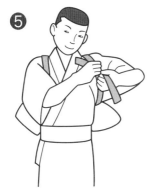

在左肩的位置,將繞到前面的
繩端和嘴巴咬住的繩端打出單
邊蝴蝶結(P.163)。

束衣帶

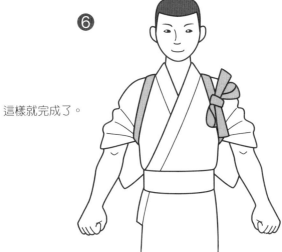

這樣就完成了。

121

頭巾的帥氣捲法

❶

扭轉手拭巾的兩端。

❷

將手拭巾的中心對齊額頭，繞至後面，再將兩端交叉。

❸

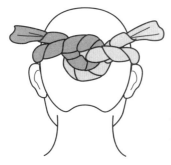

為了避免鬆脫，直接拉緊，將交叉部分往內側轉半圈，貼合頭部即完成。

在祭典時經常看見利落的、扭轉頭巾的捲法。雖然是適合男性的方法，但也有女性會使用。完美纏繞的重點就是不要扭轉過度。

122

Part 6

用於菜圃或花園的繩結

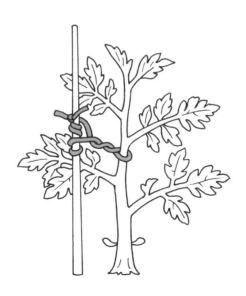

①

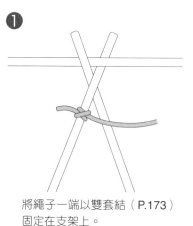

將繩子一端以雙套結（P.173）
固定在支架上。

②

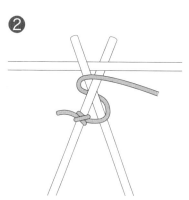

橫向地纏繞直向支架的交叉部
位2至3圈。

合掌式支架的綁法

合掌式支架是栽植番茄或小黃瓜不可
或缺的器材。這種綁法無須一一捆綁
每個位置，快速又簡單。

將繩子直向纏繞2至3圈，固定橫向的支架。

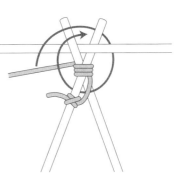

確實拉緊之後，在直向支架上端纏繞1圈固定。

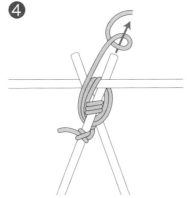

支架

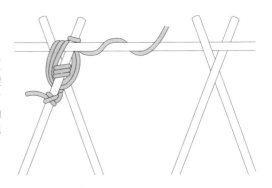

繩子捲繞著橫向支架往另一旁的支架延伸，以相同的方法固定綁緊（最初的雙套結不需要再打一次）。

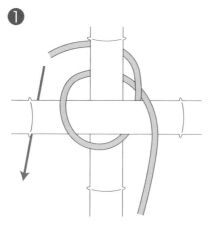

❶

將繩子從前面往後面繞，穿過前
面後再往後面繞。如圖示，讓前
面的繩子交叉。

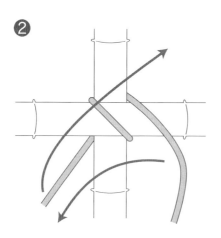

❷

將繞到後面的繩子從左下方拉
出，再往右上方繞。

固定柵欄的簡易方法

【柵欄結（盒子結）】

固定柵欄的時候很實用。綁法雖然有
點複雜但非常牢固，在打包的時候也
非常方便。請務必試著挑戰看看喔！

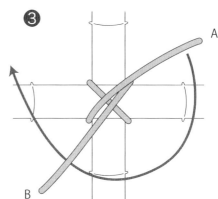

❸

將A繩鑽過B繩下方。

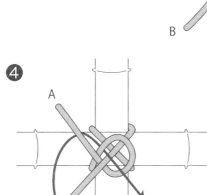

❹

將B繩從下方穿入A繩作成的繩圈。

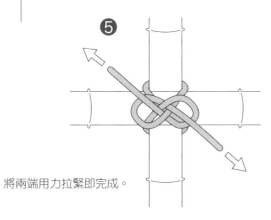

❺

將兩端用力拉緊即完成。

支架

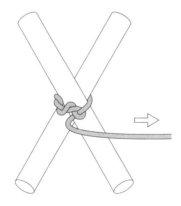

① 將兩根支架斜向交叉，再以繩索在交叉部位纏繞，以繫木結（P.178）固定。

② 用力拉扯繩索將打結處拉緊。之後，每纏繞一圈都要用力捲緊。

確實固定支架的綁法

【交叉柱子綁法】

這個綁法用於製作支架或以木材製作柵欄、桌子等物時，用力纏繞、拉緊，加上打結即可確實固定。

横向纏繞兩根支架的
交叉部位2至3圈，再
將繩子纏繞在前面的
支架上。

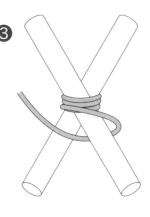

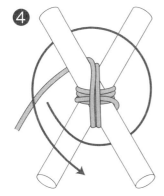

直向纏繞兩根支架的交
叉部位2至3圈，再斜向
纏繞支架之間2至3圈。

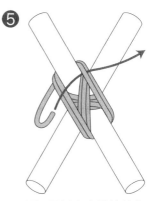

將繩尾斜向穿過纏繞的
繩索下方。

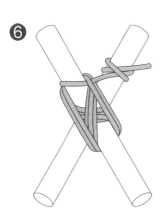

在右上方的支架上以雙套
結（P.173）固定即完成。

129

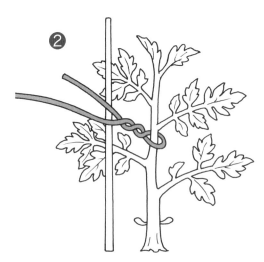

不損壞莖部的輔助繩綁法

用於固定幼苗或蔓延伸展的莖。由於莖部會長粗，綁的時候要保留一些生長空間喔！

❶ 小心地將繩子掛在莖部上，不要傷害到幼苗。

❷ 將繩子扭轉2至3圈。讓穿過莖部的繩圈保留一些空間。

❸

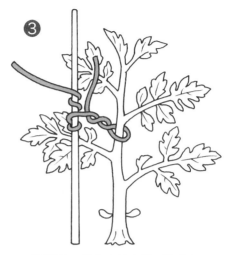

將繩子一端在支柱上繞2至3圈
確實纏繞固定。

支
架

❹

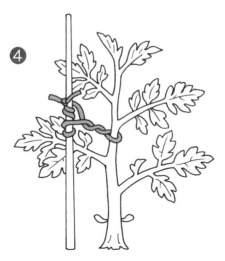

以平結（P.160）確實綁緊即
完成。

❶

將繩子對摺，尾端穿過繩圈
中，藉此將洋蔥葉綁緊。

❷

拉扯繩尾將打結處拉緊固定。

將洋蔥或蒜頭掛在屋簷時的綁法

家裡有很多洋蔥或蒜頭的時候，吊掛在屋簷等通風良好的場所，就可以長期保存。

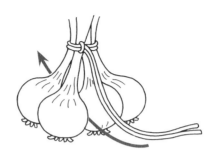

將兩條繩尾從洋蔥
和洋蔥之間往下方
穿出。

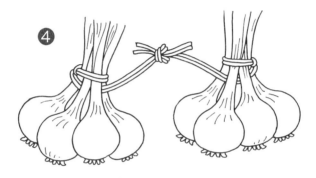

作出兩個相同的洋蔥串，再將繩尾以平結
（P.160）或接繩結（P.164）連接在一起。

❺

將打結處當成懸掛位
置，吊掛在通風良好
的場所吧！

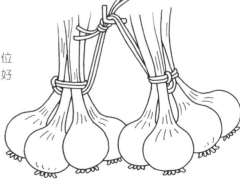

吊掛作物

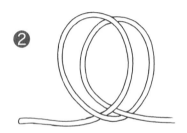

❶ 將繩子繞出兩個繩圈。

❷ 將前面的繩圈往後面移動。

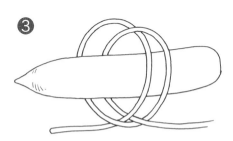

❸ 將白蘿蔔穿過繩圈。調整繩圈的位置以保持白蘿蔔的重心平衡。

晾曬白蘿蔔的綁法

【雙套結】

每當北風吹起，就可以看到有人家在屋簷下曬白蘿蔔。綁法很簡單，不妨試著挑戰自製蘿蔔乾吧！

④

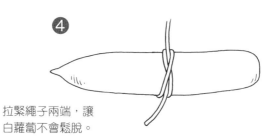

拉緊繩子兩端，讓
白蘿蔔不會鬆脫。

⑤

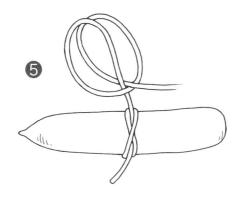

以①至②相同的方
法，作出繩圈，穿過
白蘿蔔，拉緊。

⑥

繼續以相同的方法打
結，即可直向地排列
白蘿蔔，綁上需要曬
乾的數量即完成。

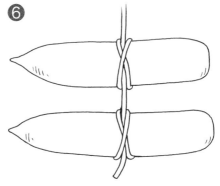

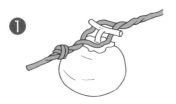

在繩子尾端打1個結,將靠近打結
處的繩股鬆開作出繩圈。把柿子的
梗放入這個繩圈,再將繩圈重新扭
緊。

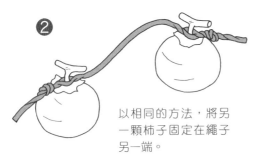

以相同的方法,將另
一顆柿子固定在繩子
另一端。

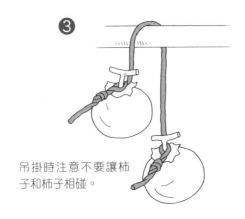

吊掛時注意不要讓柿
子和柿子相碰。

簡單利落又不會損壞果實的 柿乾吊法

繩子的運用不只有打結,還可以巧妙
地應用繩股製作繩圈,方法很簡單。
為了避免繩圈鬆脫,要在尾端打單結
固定喔!

136

Part 7

用於緊急時刻的繩結

單手就可以把自己綁牢的繩結

【單套結（撐人結）】

攀岩或遊艇航行等發生狀況時，單手就可以打出單套結，將救生繩綁牢在自己腰上。

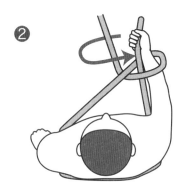

① 將右手抓住的繩尾放在原始側的繩索上方，纏繞一圈，將原始側的繩索捲在手腕上。

② 將繩尾穿過原始側的繩索下方，再以右手大拇指和食指抓住繩尾。

138

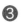

抓好繩尾，直接將右手從
繩圈拉出。

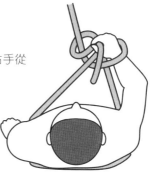

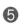

將繩索用力拉緊即
完成「單套結」。

以防萬一，以繩
尾在繩圈上再打
一個單結。

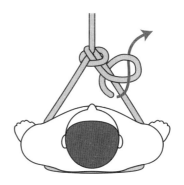

繩
索

❶

將繩索作出一個鬆鬆的8字結
（P.80），再把繩索尾端繞在柱
子上，接著將繩尾穿入打結處。

❷

如圖示依序穿繞。

將繩索安全固定在
柱子上的繩結

【雙8字結】

這是緊急時刻能派上用場的繩索固定法。稍微有點複雜，不必急著綁出正確的結，不斷反覆練習自然能生巧！完成的樣子和雙8字結相同。

140

❸

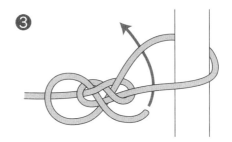

按箭頭方向繼續穿繩。

❹

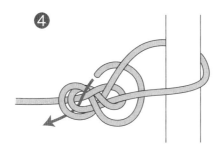

❺

最後將打結處拉緊即完成。

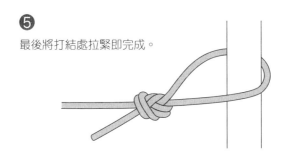

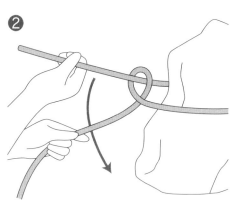

在岩石上綁繩索的繩結

〔單套結（撐人結）〕

單套結可以在岩石上確實綁牢繩索，一旦學會，在戶外活動的場合很實用。

❶

將繩索繞在大型、無法移動的岩石上，打出單結，以右手抓住繩尾。

❷

將右手和左手交叉，右手抓著繩尾，左手的繩索形成繩圈。

❸

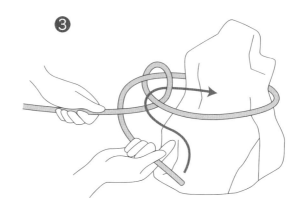

將右手繩尾鑽入左手繩索下
方,再穿入繩圈中。

❹

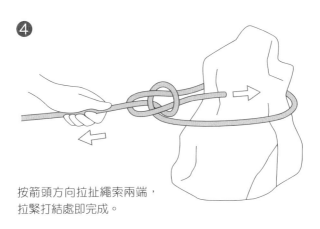

按箭頭方向拉扯繩索兩端,
拉緊打結處即完成。

繩
索

以床單接成繩索的方法

【接繩結＋單結】

手邊沒有繩索的時候，就以床單取代吧！為了避免鬆脫，要確實將床單和床單連接綁緊喔！

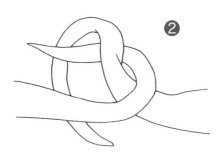

❶

左側的床單邊角往回摺，右側的床單邊角從後面繞過。

❷

將左側的床單邊角如圖示穿出。

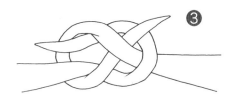

❸

右側的床單邊角如圖示穿出，拉扯床單的兩端，並將打結處拉緊。這就是接繩結（P.164）的綁法。

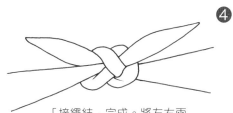

❹

「接繩結」完成。將左右兩邊角調長一點以便打結。

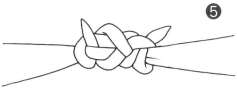

❺

為了避免繩結鬆脫，在床單兩端各打一個單結即完成。

繩
索

汲水用的水桶也要綁牢

[雙套結＋單套結]

不管是露營時汲取河水，或垂吊水桶載物，戶外活動會經常使用到這個繩結方法，非常方便。

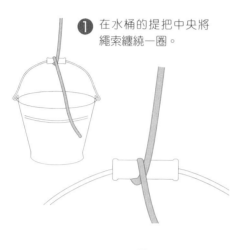

❶ 在水桶的提把中央將繩索纏繞一圈。

❷ 再纏繞一圈，將繩尾往繩圈中間穿入。

❸ 拉扯繩索將打結處拉緊。（雙套結）

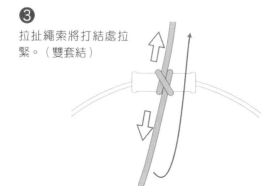

146

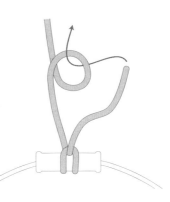

❹
扭轉原始側的繩索
作成繩圈，再將繩
尾從後面穿入。

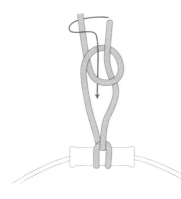

❺
將繩尾往繩索後
面繞，再一次穿
過繩圈。

❻
用力拉扯繩索兩端即
完成。（單套結）

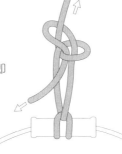

汲
水

在寶特瓶上綁繩索

【單邊蝴蝶結】

和冷卻西瓜的原理相同，這個方法用來冷卻寶特瓶飲料時很方便。因為寶特瓶有頸部設計，操作起來很簡單。

❶

在寶特瓶的頸部下方打出單結。

❷

將繩尾部分對摺，再打上一個單結。（單邊蝴蝶結，P.163）

●解開
拉扯繩尾馬上就可以解開。

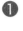
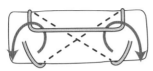

將繩索對摺，在行李的下
方交叉，穿出正面。

將兩繩索尾端從下方穿過
繩圈，再穿過行李下方往
後面繞。

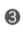
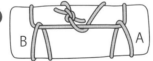

B　　　　　　　　　A

將其中一段繩尾往前面繞
出穿過繩圈，再和另一段
繩尾打結。

將A和B部分穿過
手臂，就可以像
揹背包一樣背負
行李。

用來背負大型物品的綁法

〔因紐特人（Inuit）打包法〕

這是因紐特人揹行李時常應用的綁
法，可以輕鬆地背負大件行李，藉
此空下雙手，非常方便。

背
負

149

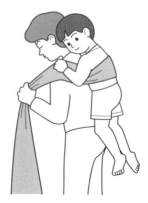

❶
將兵兒帶穿過小孩
的兩腋揹在背上。

❷

將繞到前面的兵
兒帶交叉。

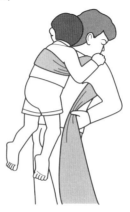

❸
將②位於上方的兵
兒帶繞到後面，包
住小孩的屁股。

輕鬆揹起小孩的方法

只要有一條兵兒帶，就可以輕鬆揹
起小孩。沒有嬰兒背巾的時候，使
用兵兒帶試看看吧！

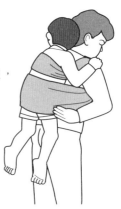

 4
將屁股完全包住，
再往前面繞。

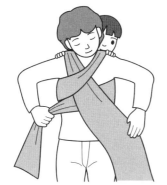

5
另一邊的兵兒帶也
以相同的方法往後
面繞。

6
將小孩的屁股包住
後往前面繞。

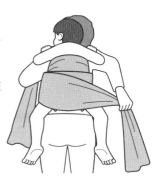

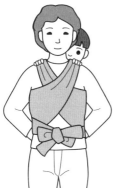

7
在前面將兵兒帶確
實打結即完成。

背
負

固定手臂的三角巾綁法

骨折或挫傷等導致手臂受傷時，以三角巾確實固定可以防止傷勢加重。學會正確的綁法，必要時就能派上用場！

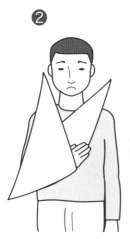

❶

將三角巾摺成三角形，夾入需要固定的手臂下方。這個時候，彎曲需要固定的手臂，彎曲角度比直角再稍微往上一點，手掌放在胸部的位置。

❷

以三角巾包住手臂，將前端往傷臂的肩上拉。

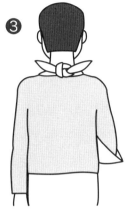

❸ 在頸部後側將三角巾的兩
端打個平結（P.160）。

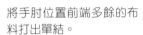

❹ 將手肘位置前端多餘的布
料打出單結。

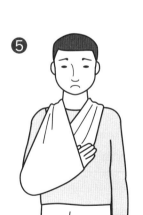

❺ 將打結處放入三角巾
內即完成。

以三角巾固定扭傷的腳踝

腳踝扭傷時，直接從鞋子外緣即可簡易固定的方法。為了防止傷勢惡化，請確實固定喔！

❶

將三角巾摺成帶狀。

❷

從鞋子底部往後面繞。

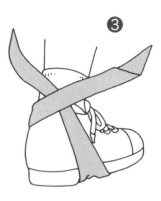

❸

將三角巾在阿基里斯腱
的位置交叉，繞至前面
再交叉。

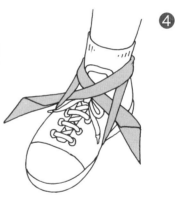

❹

將兩端往一開始繞到
後面部分的帶子下方
穿出。

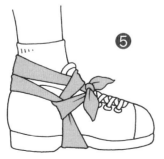

❺

將兩端以平結（P.160）
打結即完成。

❶

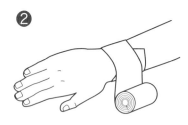

將紗布放在患部上，從繃帶容易固定的手腕根部開始纏。

❷

將繃帶的起始端斜放，讓繃帶頭稍微露出來再開始纏。

❸

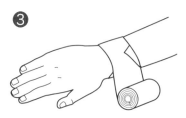

將露出的繃帶頭摺進來，繼續纏繞繃帶覆蓋過去。

手腕或腳受傷時的繃帶纏法。為了避免放在傷口上的紗布偏移，操作時請特別留意喔！

❹

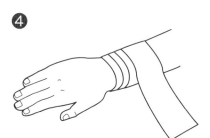

❺

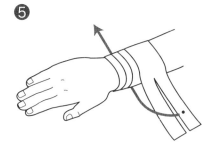

纏繃帶時每一層不完全
覆蓋下一層。纏幾圈之
後，將繃帶尾端裁成兩
半，再依箭頭方向纏。

❻

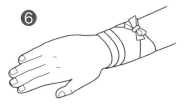

打出蝴蝶結（P.162）即完
成。注意：最後的打結處
不要放在傷口上方。

摺疊繃帶,包覆手指並
蓋住傷口。

從手指前端往下纏繞繃
帶。纏至手指根部後,
再往手背繞。

從手背往手腕繞,在
手腕纏2至3圈。

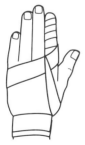
纏完手腕之後,將繃帶往
手指根部拉,接著再次往
手腕纏繞固定。

手指的繃帶纏法

這是包覆手指前端的繃帶纏法。因為手部經常需要活動,纏得過鬆或過緊都不適合,力道要拿捏適度。

Part 8

基本的繩結綁法

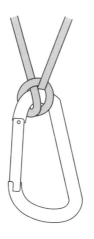

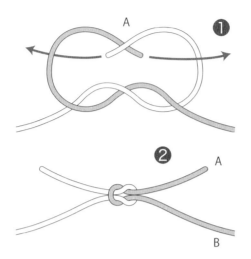

將左右繩子交叉打出單結，再打一次單結。這時候，如果A的交叉方向反過來（變成左繩段在前），會變成「直向的結」，變得容易解開，因此請特別留意喔！

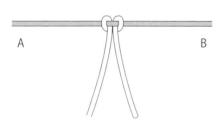

●解開方法
將同側的兩段繩子（A和B）拉開，打結處就會解開。（＊根據繩子種類的不同，也可能會有解不開的情況。）

步驟很簡單又非常牢固的結法。這是基本繩結中的基本，即使不知道名稱，大家卻都很常使用。如果以細繩來綁會不太容易解開。

① 將左右繩子交叉，其中一條纏繞另一條繩子2圈。（如果是平結則繞1圈。）

② 將各自尾端往回摺，打出單結。

③ 將繩子用力拉緊即完成。

手術結

外科手術縫合傷口時經常使用，因此稱為手術結。即使使用塑膠製、容易滑動的繩子，也能確實固定。

平結和手術結

將左右繩子交叉打出單結，再將繩子往回摺，形成兩個繩圈。

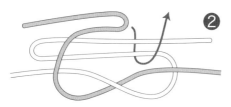

將兩個繩圈打單結。

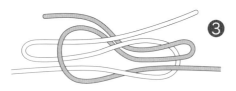

調整左右兩個繩圈往兩端拉，拉緊打結處即完成。

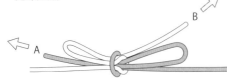

●解開
往左右兩端拉扯繩尾（A、B），即可輕易解開。

結的形狀像蝴蝶一樣可愛的蝴蝶結，別名也叫花結。其特色是很容易解開。

單邊蝴蝶結

只作出一個蝴蝶結繩圈的結法。和蝴蝶結一樣，綁法很簡單，也很容易解開。

1

將左右繩子交叉打出單結，再將其中一端對摺形成繩圈。

2

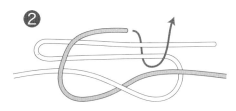

將繩圈和另一端的繩子打單結。

3

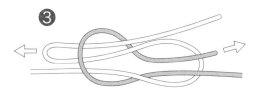

將繩圈和另一端的繩子往左右兩邊拉緊即完成。

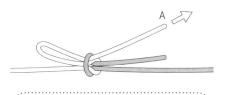

A

●解開
拉扯A端即可輕易解開。

蝴蝶結

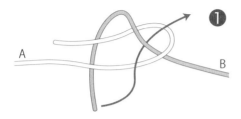

❶

將A繩尾端對摺。B繩子從後面穿入A的繩圈，再繞到A的後面。

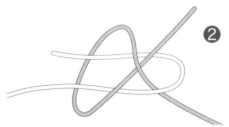

❷

將B繩尾端如圖所示穿入。

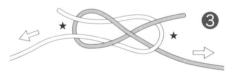

❸

將A、B繩分別往左右兩邊拉，拉緊打結處即完成。

●解開
抓住★記號部分，往左右兩邊拉即可解開。

＊連接粗細不同的繩子時，將粗一點的繩子當成A，細一點的繩子當成B。

［接繩結］

簡易又牢靠地連接兩條繩子

非常牢固，打結或解開都很簡單，是非常方便的繩結。連接粗細不同的繩子時也可以利用這個方法。

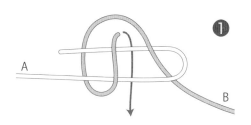

❶

將A繩對摺形成繩圈,再將B繩尾穿過這
個繩圈,在繩圈的根部纏繞1圈。

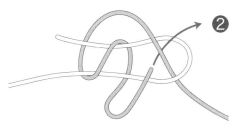

❷

將B繩尾如圖所示鑽入。

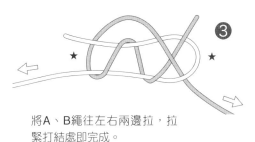

❸

將A、B繩往左右兩邊拉,拉
緊打結處即完成。

●解開
抓住★的記號部分,往左右
兩邊拉即可解開。

更牢固的繩索連接方法

【雙接繩結】

雖然和接繩結很相似,但是因為繩子多纏繞一次,更加強化牢固的程度,不容易鬆開。拖船或車子的時候也會使用。

連接繩子

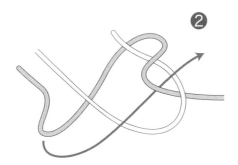

①

將其中一條繩子對摺，再將另
一條繩子從後面穿過繩圈。

②

將①穿過繩圈的繩子往下繞，
再對摺，如圖所示穿出。

馬上可以解開的接繩方法

〔滑動接繩結〕

將接繩結的繩子尾端作成繩圈，形成
容易解開的繩結，就是滑動接繩結。
兩條繩子可以輕易連接與分開。

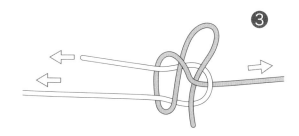

將繩子各自往左右兩邊拉，
拉緊打結處即完成。

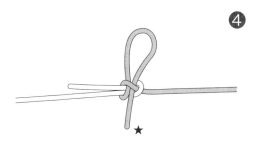

●解開
壓住打結處，將★記號處往下拉即
可馬上解開。

連接繩子

167

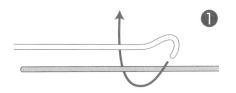

❶

將兩條繩子平行排列，將其中一條在
另一條繩子上纏繞一圈。

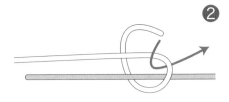

❷

將繩尾穿過繩圈中。

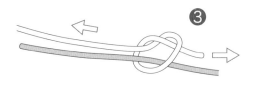

❸

拉扯繩子兩端將打結處拉緊（單
結）。

連接容易滑動的繩子

[漁人結]

像釣魚線一樣容易滑動的繩子，
也能確實連接的繩結。

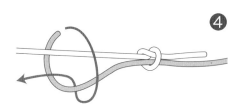

④

另一條繩子也以相同方法纏繞，作出
打結處（單結）。

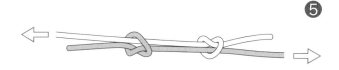

⑤

將兩條繩子各自往左右兩邊拉，藉此
將兩個單結拉近即完成。

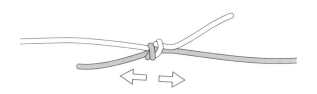

連接繩子

●解開
將兩個單結往左右兩邊拉開，再
各自解開單結即可。

更牢固地
連接容易滑動的繩子

【雙漁人結】

比起漁人結，這個方法纏繞的圈數更多，所以更加牢固，是可以確實固定的結法。一旦拉緊就不容易鬆開，因此不要搞錯打結方法喔！

❶

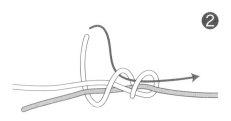

將兩條繩子平行排列，再將其中一條繩子在另一條繩子上纏繞2圈。

❷

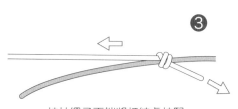

將繩尾穿過纏繞形成的繩圈。

❸

拉扯繩子兩端將打結處拉緊。

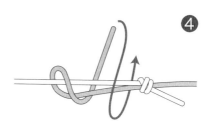

將另一條繩子也以相同方法纏繞2圈。

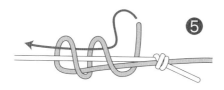

將繩尾穿過纏繞形成的繩圈,作
出打結處。

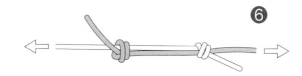

將兩條繩子各自往左右兩邊拉扯,
藉此將打結處拉近即完成。

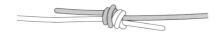

連接繩子

●解開
將兩個結往左右兩邊拉開,再分
別解開打結處。

171

單結

將繩子繞在柱子上，再將繩子尾端從下方交叉。

❶

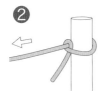

❷

將繩尾由上往下穿入拉緊即完成。

雙單結

打完單結後，繩尾在繩子上再纏繞一圈並穿過繩圈。

❶

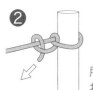

❷

用力拉緊繩尾，拉緊打結處。

❸

這樣就完成了。

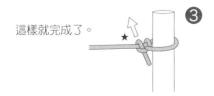

●解開
拉開★記號部分即可解開。

在柱子上綁繩索的
最簡單方法
【單結、雙單結】

單結是最簡單的結法，因為不夠牢固，一般不會單獨使用，通常是用來補強其他的繩結，不妨學起來。雙單結的牢固程度則稍微強一點。

用途廣泛的簡易結法

【雙套結】

雙套結結法簡單，可以用來繫船柱或帳篷支柱等，用途十分廣泛，非常方便實用。為了防止鬆脫，繩索兩端要均勻施力拉緊喔！

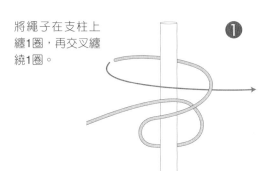

❶

將繩子在支柱上纏1圈，再交叉纏繞1圈。

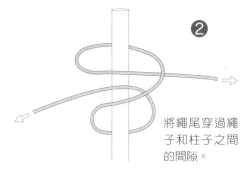

❷

將繩尾穿過繩子和柱子之間的間隙。

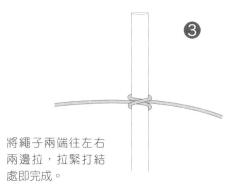

❸

將繩子兩端往左右兩邊拉，拉緊打結處即完成。

在柱子上打結

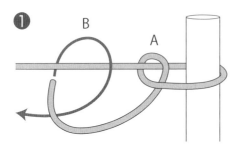

❶

將繩索繞在柱子上，將繩尾從上方
穿入繩圈中（A）。稍微拉出間
隔，再次繞圈（B）。

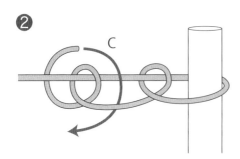

❷

將繩尾穿入繩圈中（C）。

可以輕易調節繩圈長度的繩結

【拉繩結】

需要調節繩圈長度時可使用這個
方法。最後將整體的打結處拉
緊，就可以輕易調整。

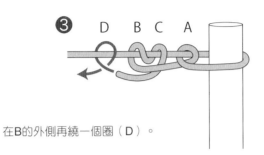

❸

在B的外側再繞一個圈（D）。

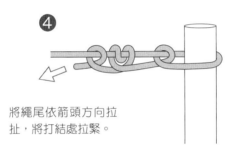

❹

將繩尾依箭頭方向拉
扯，將打結處拉緊。

❺

這樣就完成了。將**DBC**的打結處
往左邊移動，就可以輕易拉長繩
圈的長度。

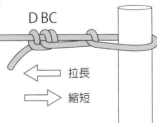

拉長

縮短

●解開
把結往右邊移動就可以
輕易鬆開。

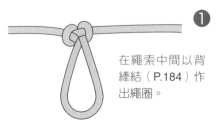

❶

在繩索中間以背
縴結（P.184）作
出繩圈。

將繩索尾端繞在木柱上，
穿入①作出的繩圈中，再
繞回木柱上。

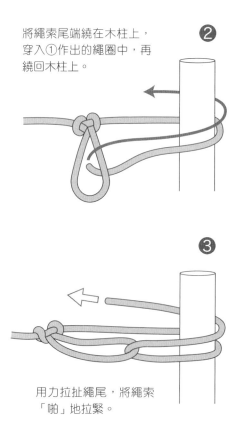

❷

❸

用力拉扯繩尾，將繩索
「啪」地拉緊。

簡單就能拉緊繩索、不會鬆開的方法

【滑繩結】

在樹木或木柱上拉繩子曬衣物時應用這結繩法，十分方便。請將繩索的另一端先行固定備用。

④ 將繩索拉緊後，再將繩尾纏繞3圈左右。

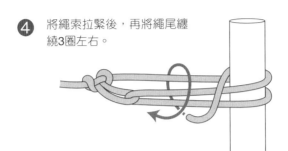

⑤ 將繩尾如箭頭所示打出單結固定。

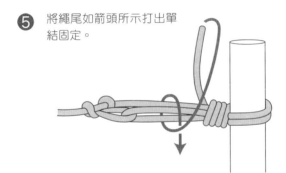

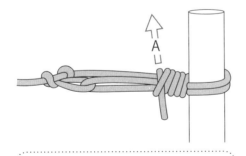

●解開
將A的部分依箭頭方向拉開即可解開。

在柱子上打結

177

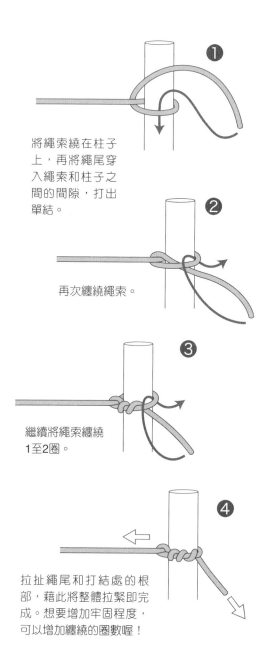

將繩索繞在柱子
上，再將繩尾穿
入繩索和柱子之
間的間隙，打出
單結。

再次纏繞繩索。

繼續將繩索纏繞
1至2圈。

拉扯繩尾和打結處的根
部，藉此將整體拉緊即完
成。想要增加牢固程度，
可以增加纏繞的圈數喔！

在柱子上綁繩索
不易鬆開的簡單繩結

[繫木結]

雖然不適用於需要特別綁緊的場
合，但簡單易打是其優點。在容
易滑動的物體上使用這個繩結要
特別留意喔！

在柱子上打結

簡易固定繩索的方法
【索推套結】

簡單易操作，用途很廣泛，在戶外活動也能派上很大的用場。是製作繩梯時經常使用的繩結。

❶
將繩索繞在柱子上，再將繩尾從上方纏繞。

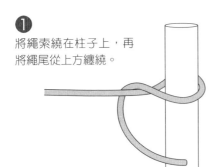

❷
將纏繞在柱子上的繩索，順時針扭轉，作出小小的繩圈，再將繩尾從下方穿出。

❸
將繩索兩端拉緊即完成。

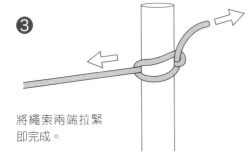

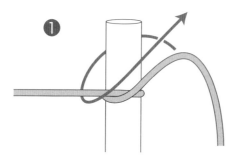

❶

將繩索繞在柱子上,再將繩索從下方往上交叉。之後,將繩索再纏繞一圈,再一次交叉。

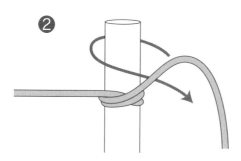

❷

將繩索尾端纏繞在柱子的上部,再穿入繩索和柱子之間的間隙。

確實固定繩索的簡易繩結

【雙層雙套結】

比雙套結(P‧173)再多纏繞一圈,即為雙層雙套結。這個方法非常牢固,用來吊掛重物也能放心。

❸

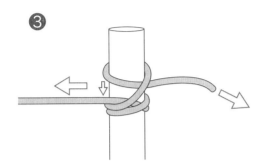

將②纏繞的部分拉近①纏繞的部
分，再將打結處的兩端分別拉緊。

❹

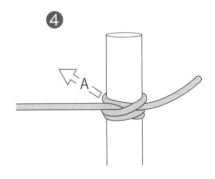

這樣就完成了。

●解開
拉開A的部分即可解開。

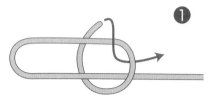

❶

將繩子尾端往回摺，作出繩圈，
以繩尾纏繞繩身一圈後打結。

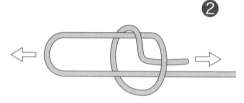

❷

將繩圈的前端和繩尾往左右兩邊
拉，再拉緊打結處即完成繩套。

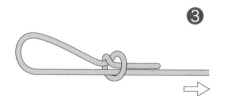

❸

壓住打結處，拉扯繩身就能將繩
套拉緊，再繼續拉即可解開。

可收緊的簡易繩套

〔滑結〕

利用繩子尾端作出繩套的簡易方法，將小狗牽繩套在木頭上的時候很適合使用。雖然牢固程度不算強，但可輕鬆解開是這個結法的優點。

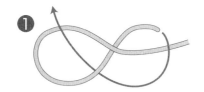

繩子尾段作出8字形，將繩尾
穿過左邊的繩圈。

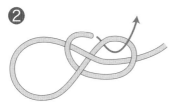

再將繩尾穿過右邊的繩圈。

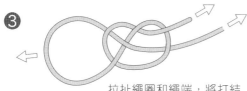

拉扯繩圈和繩端，將打結
處拉緊即完成繩套。

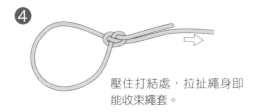

壓住打結處，拉扯繩身即
能收束繩套。

＊第③步驟如果過度用力拉緊，繩套會失
去收束作用。

牢固的繩套綁法

【套索結】

套索結正如其名，正是用來製作
捕捉動物時的圈套或套索。將繩
子作成繩套，拉緊即可。

製作繩套

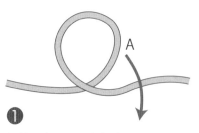

❶

扭轉繩索，在上部作出繩圈，將A
的部分往前面和繩索重疊。

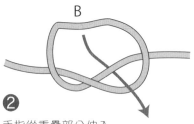

❷

手指從重疊部分伸入
繩圈，將B的部分拉
出來。

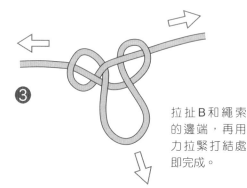

❸

拉扯B和繩索
的邊端，再用
力拉緊打結處
即完成。

在繩索中段
作出固定繩圈的方法

【背縛結】

在繩索中段作出固定繩圈的簡易方
法，製作吊桿的時候很實用。

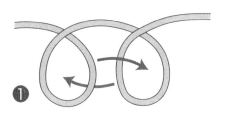

①

作出兩個繩圈，將後面
的繩圈往前面重疊。

②

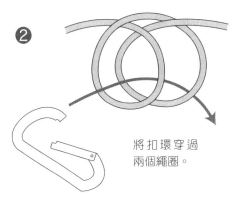

將扣環穿過
兩個繩圈。

③

將扣環倒向放好，
再往左右兩邊拉扯
繩索，拉緊打結處
即可。

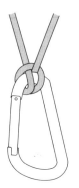

在繩索上固定扣環

只將扣環掛在繩索上會滑動無法固定。使用這個方法，就能將扣環綁緊確實固定。

製作繩套

國家圖書館出版品預行編目(CIP)資料

絕對實用&日常必備：全圖解.一看就會的
繩結技法/主婦の友社作；簡子傑譯.
-- 二版. -- 新北市：良品文化館出版：雅書
堂文化事業有限公司發行, 2023.06
　面；　公分. --(手作良品；75)
譯自：ひもとロープの結び方手帳
ISBN 978-986-7627-51-3(平裝)

1.CST: 結繩

997.5　　　　　　　112007961

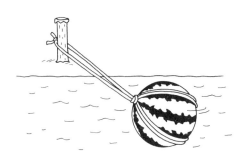

手作良品 75

絕對實用＆日常必備

全圖解・一看就會的繩結技法（暢銷版）

作　　　者／主婦之友社
譯　　　者／簡子傑
發　行　人／詹慶和
選　書　人／Eliza Elegant Zeal
執　行　編　輯／李宛真・詹凱雲
特　約　編　輯／黃建勳
編　　　輯／劉蕙寧・黃璟安・陳姿伶
執　行　美　編／陳麗娜
美　術　編　輯／周盈汝・韓欣恬
出　版　者／良品文化館
戶　　　名／雅書堂文化事業有限公司
郵政劃撥帳號／18225950
地　　　址／220 新北市板橋區板新路 206 號 3 樓
電　子　信　箱／elegant.books@msa.hinet.net
電　　　話／（02）8952-4078
傳　　　真／（02）8952-4084

2023 年 6 月二版一刷　定價 320 元

ひもとロープの結び方手帳 © Shufunotomo Co., Ltd. 2016
Originally published in Japan by Shufunotomo Co., Ltd.
Translation rights arranged with Shufunotomo Co., Ltd.
Through Keio cultural Enterprise Co., Ltd.

經銷／易可數位行銷股份有限公司
地址／新北市新店區寶橋路 235 巷 6 弄 3 號 5 樓
電話／（02）8911-0825
傳真／（02）8911-0801

Staff

插圖
プランBデザイン（大城貴子、金澤ありさ、宮石真由美）、
角 慎作、堀坂文雄

封面設計
深江千香子（株式會社エフカ）

內頁設計＆DTP製作
伊大知桂子（主婦の友社製作課）

文字
真田恭江

責任編輯
大西清二（主婦の友社）

一條繩子・變化無窮

讓生活更精采的
實用繩結手冊